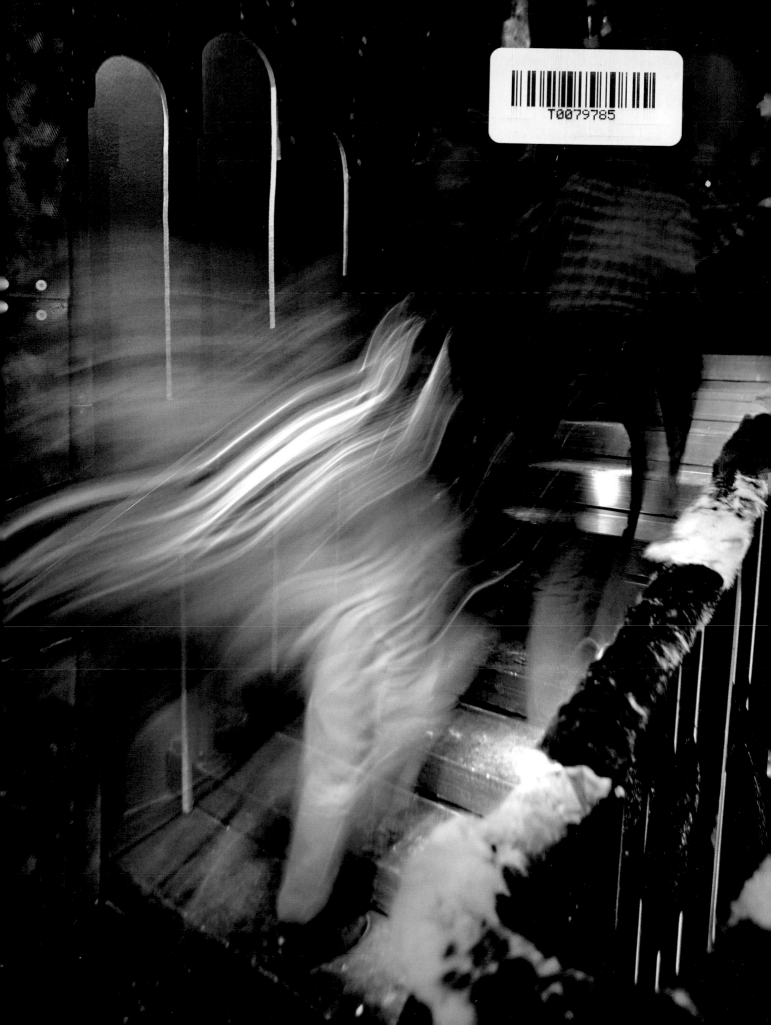

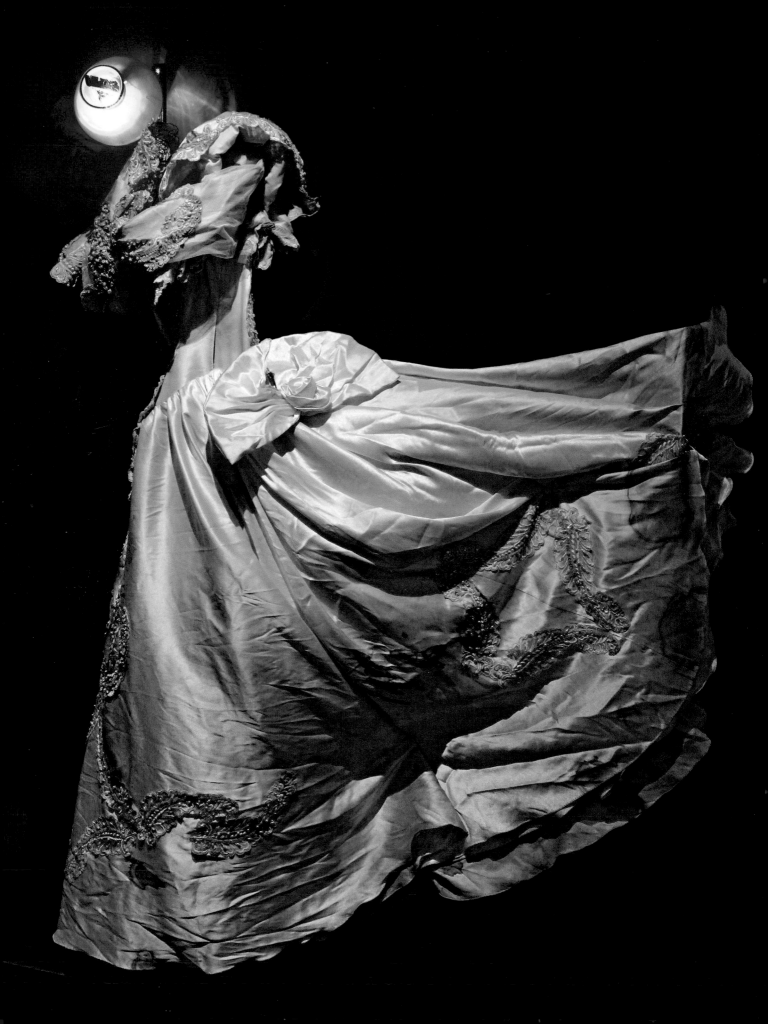

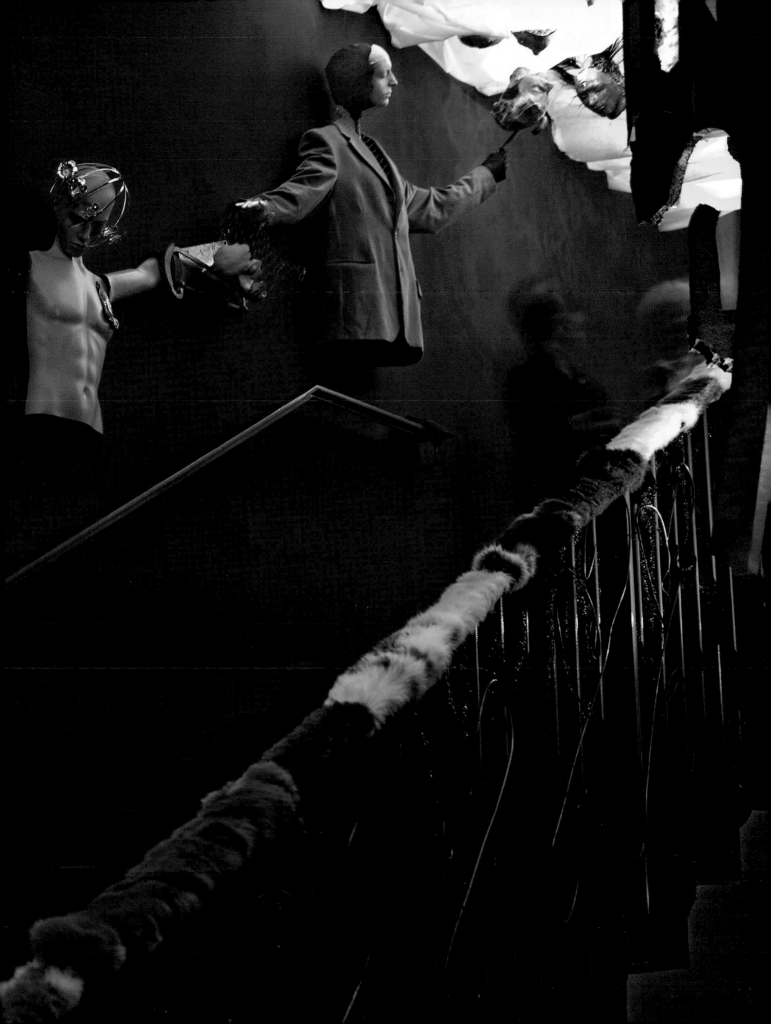

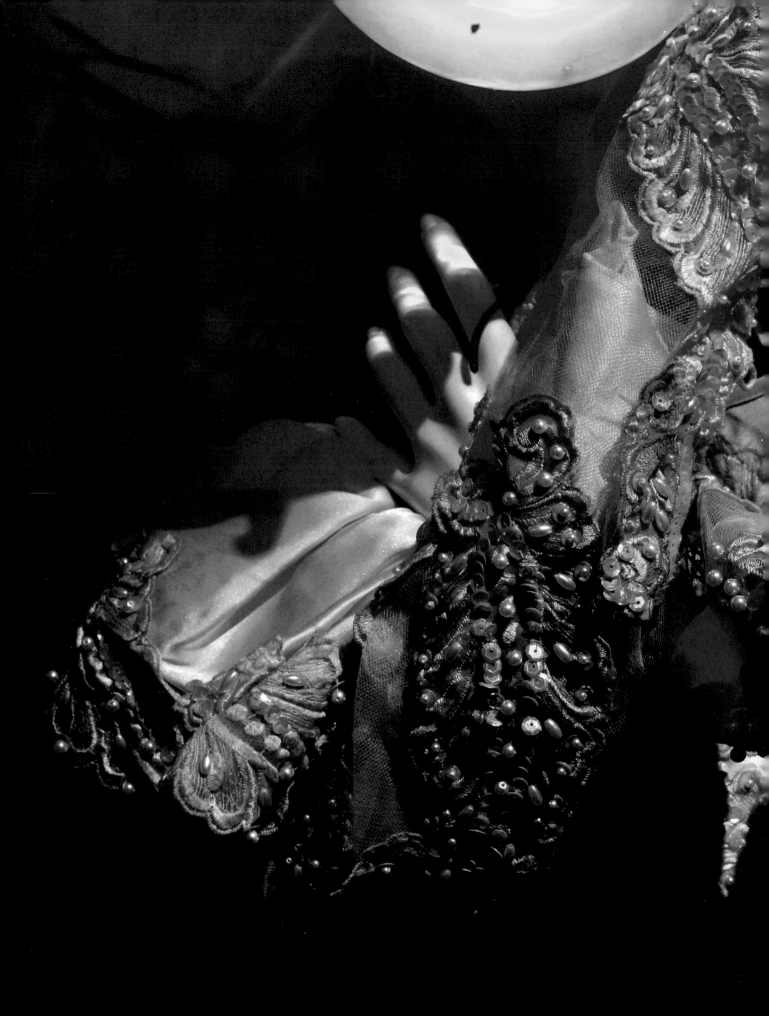

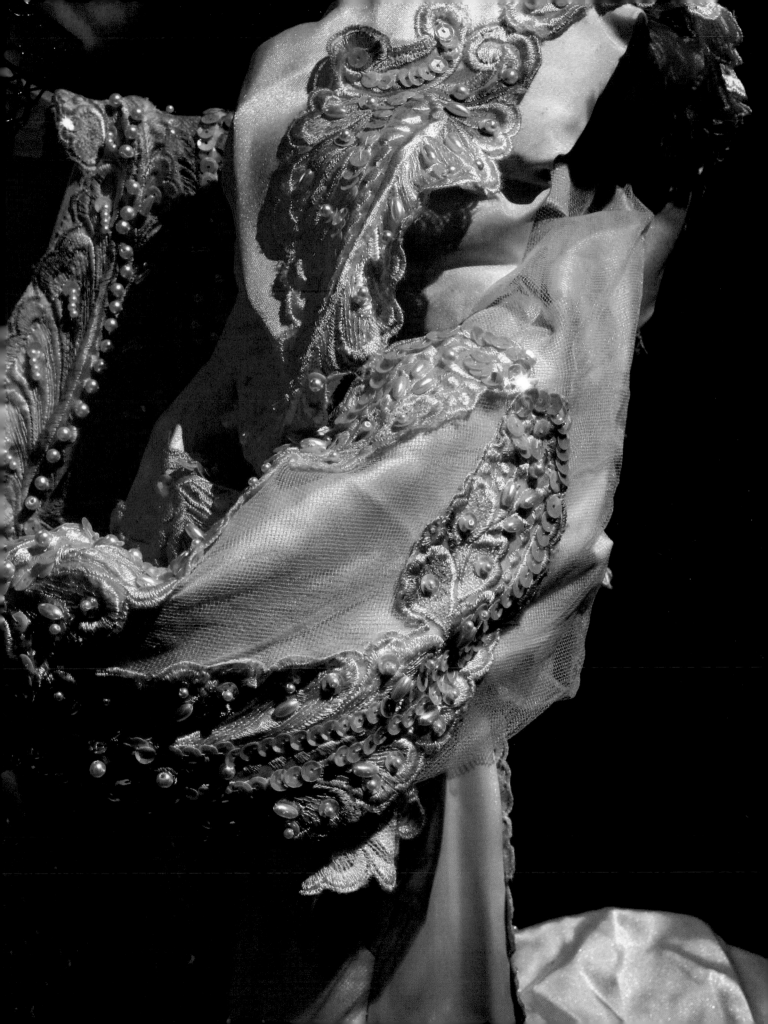

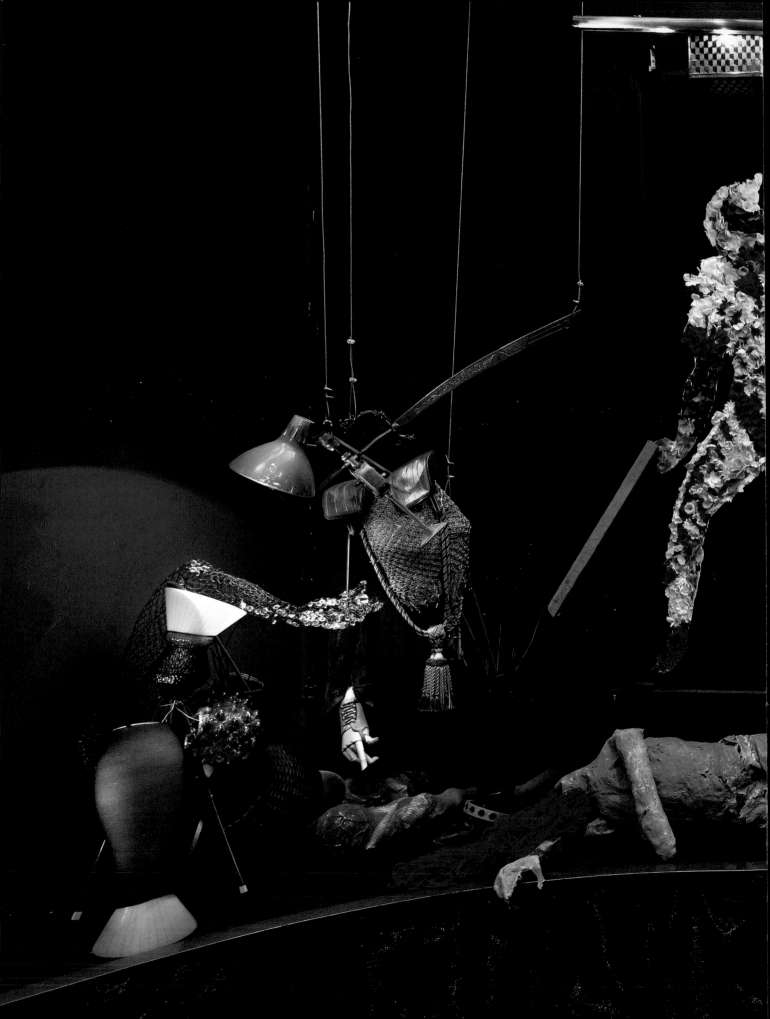

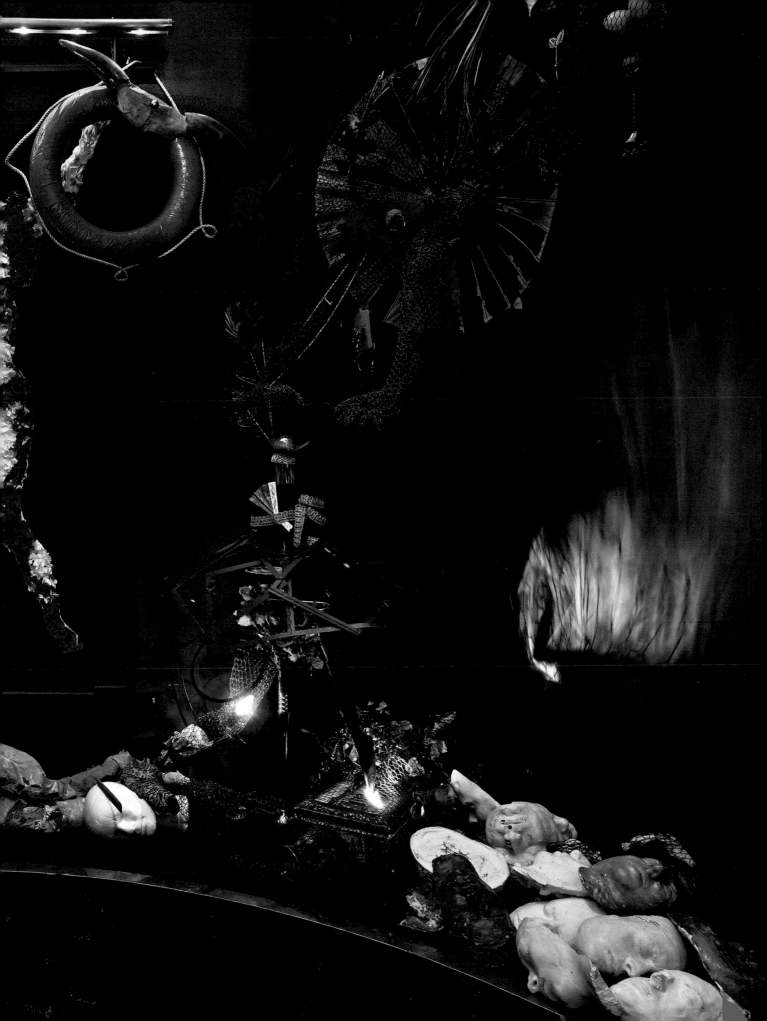

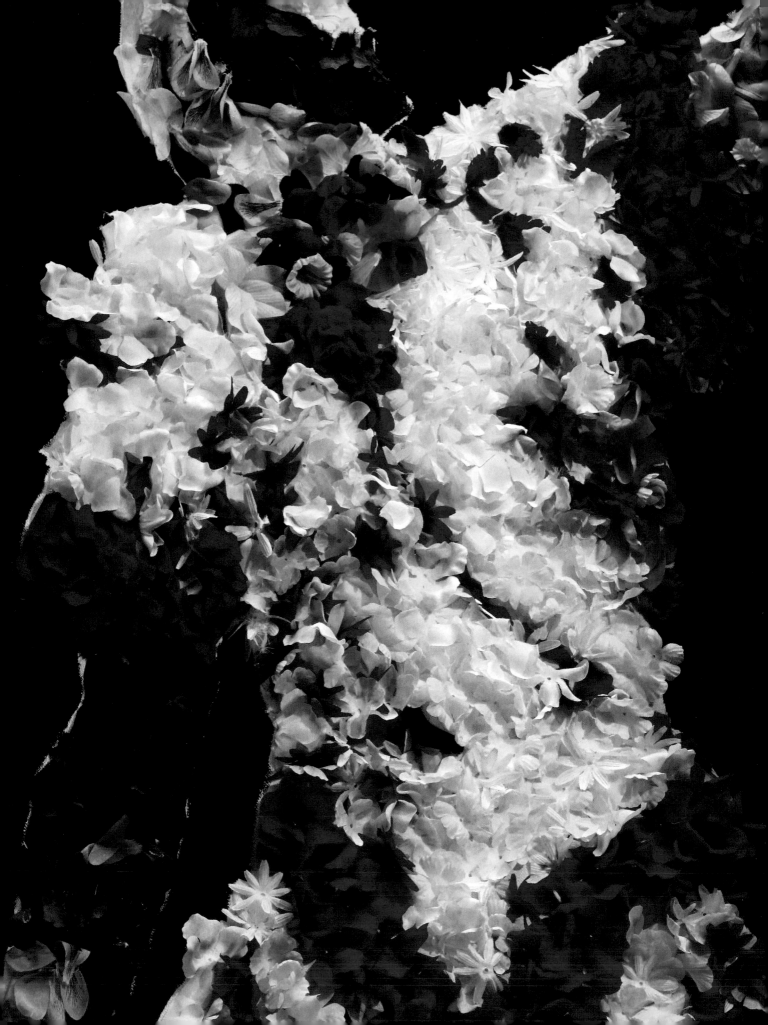

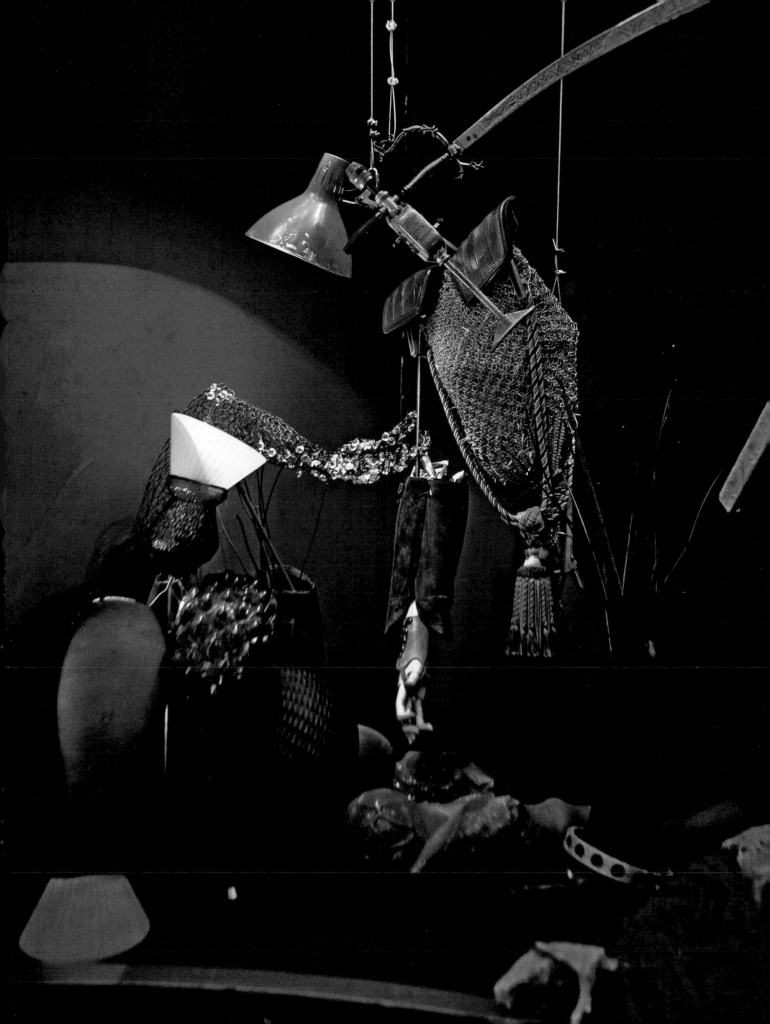

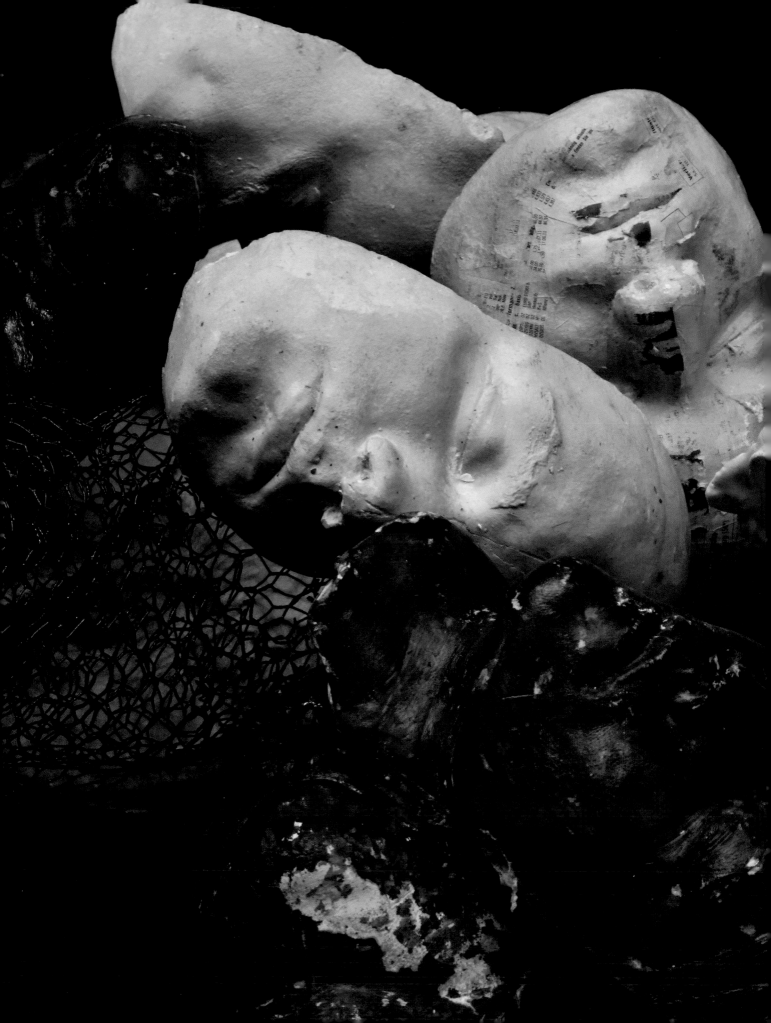

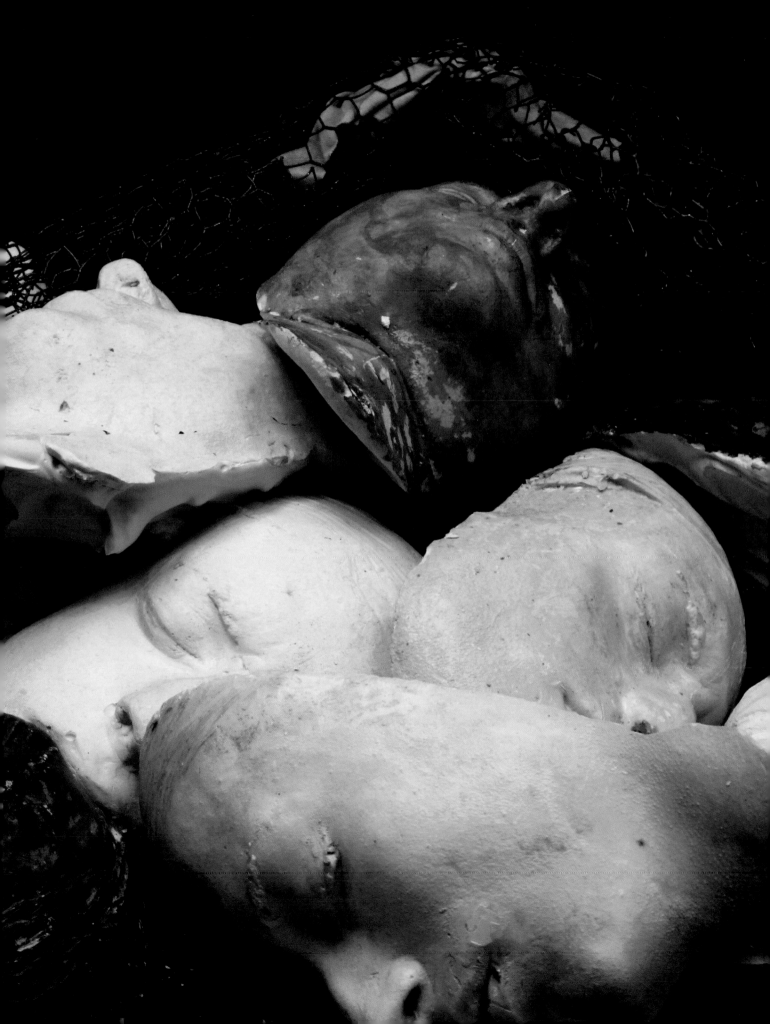

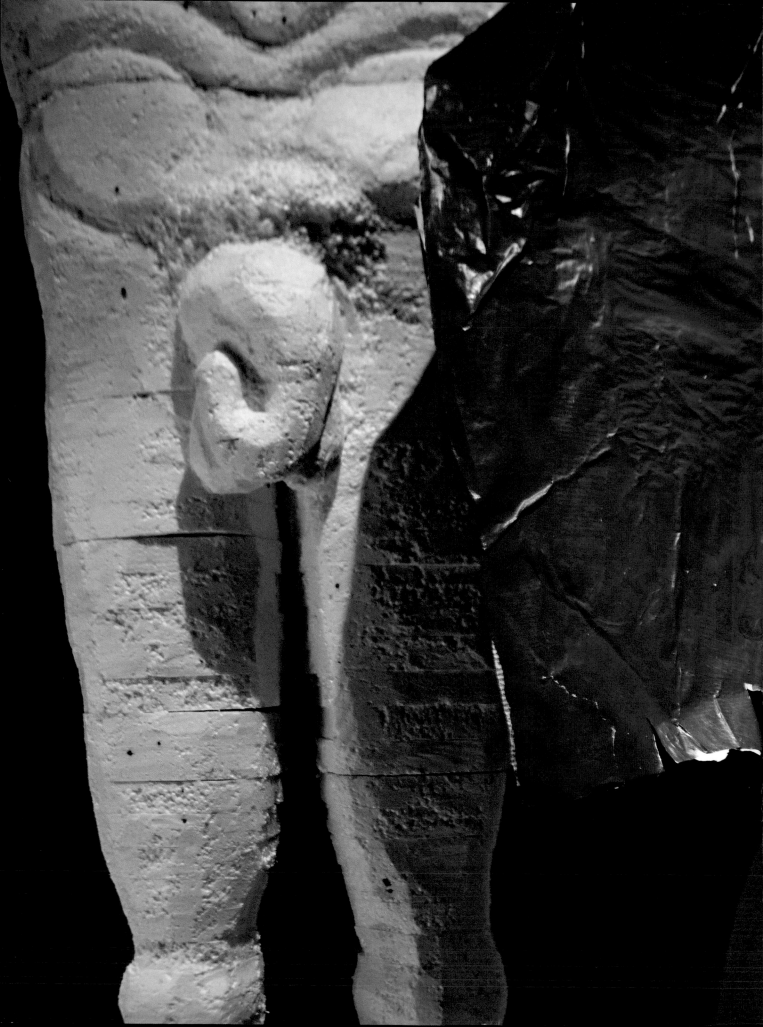

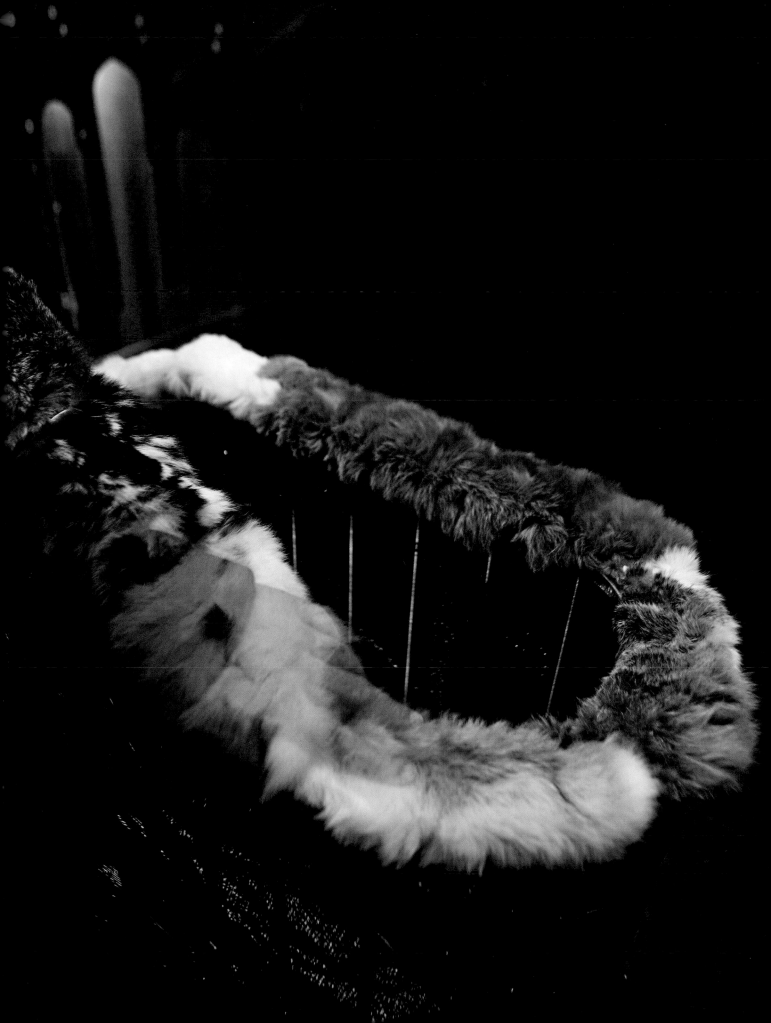

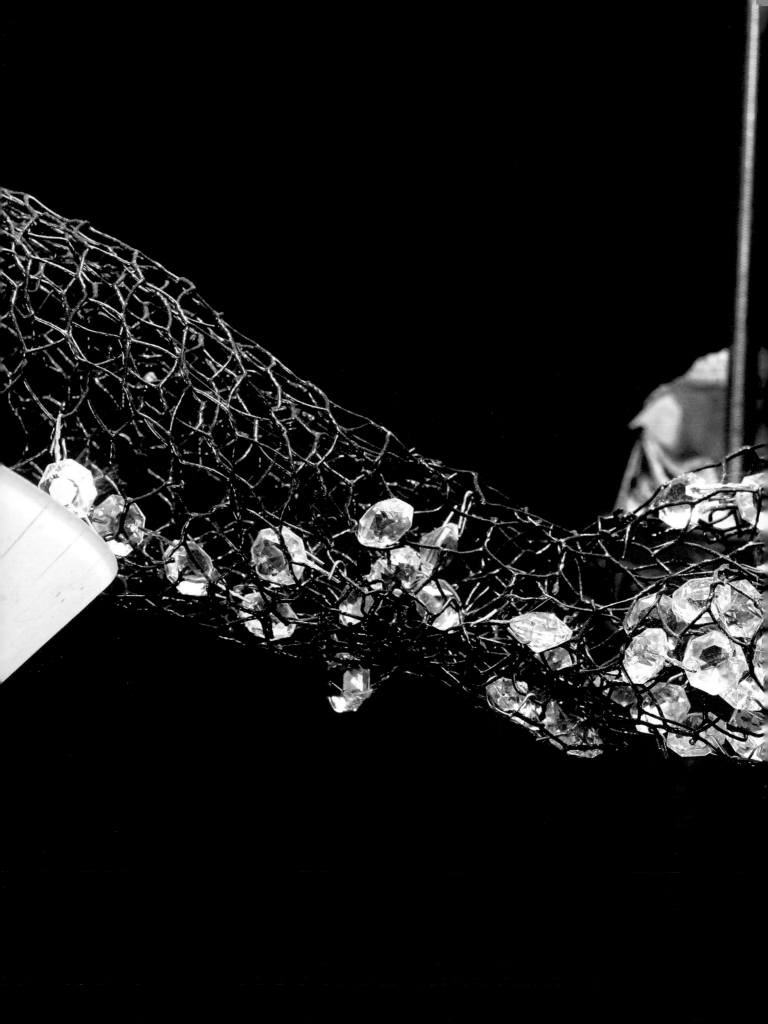

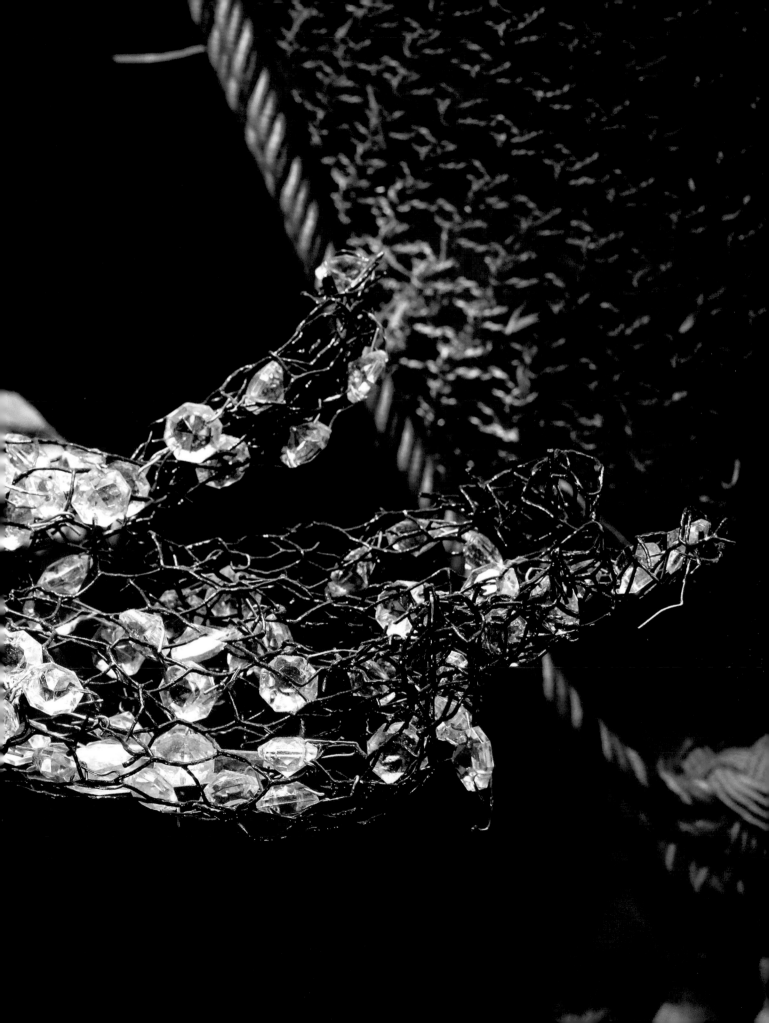

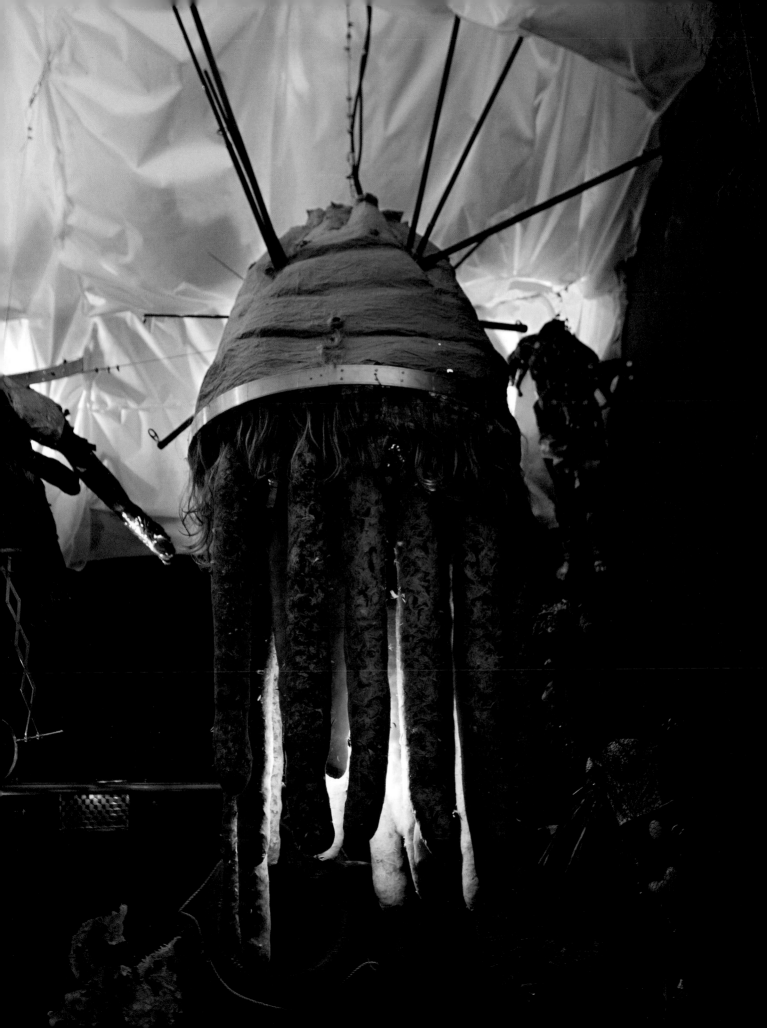

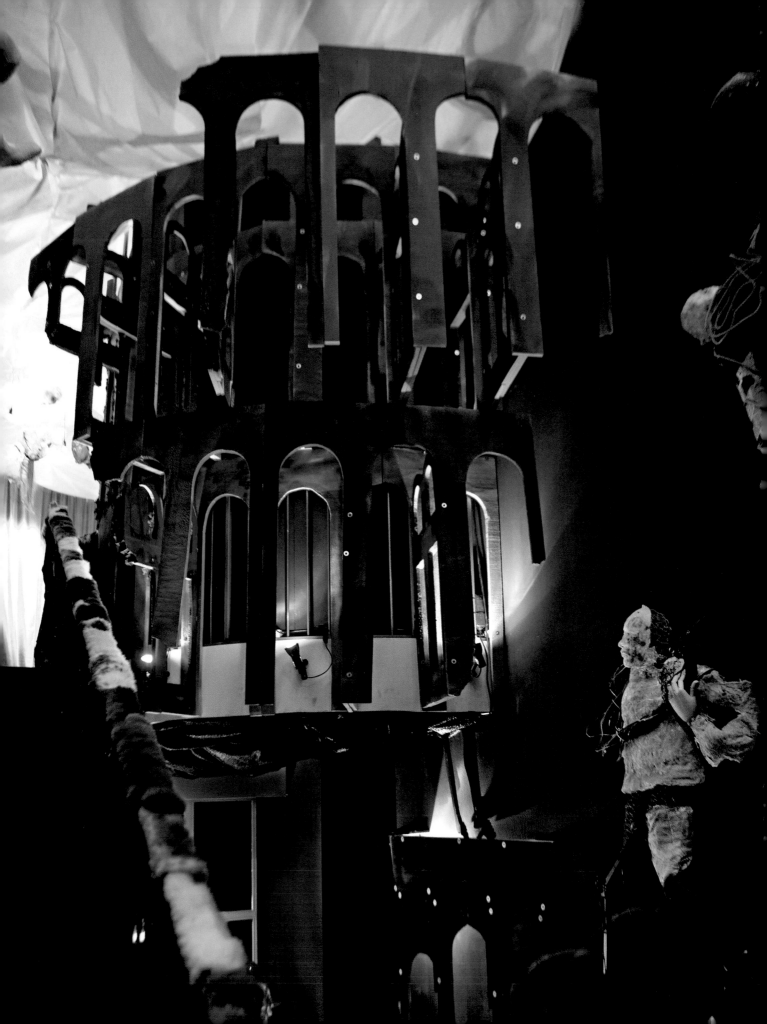

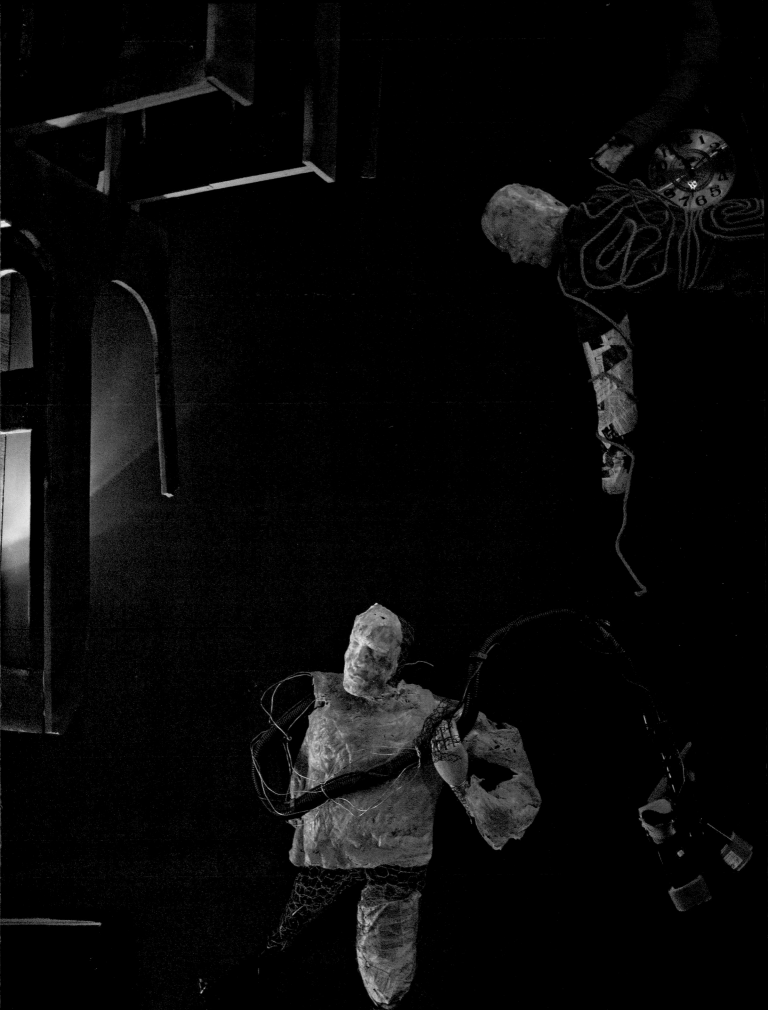

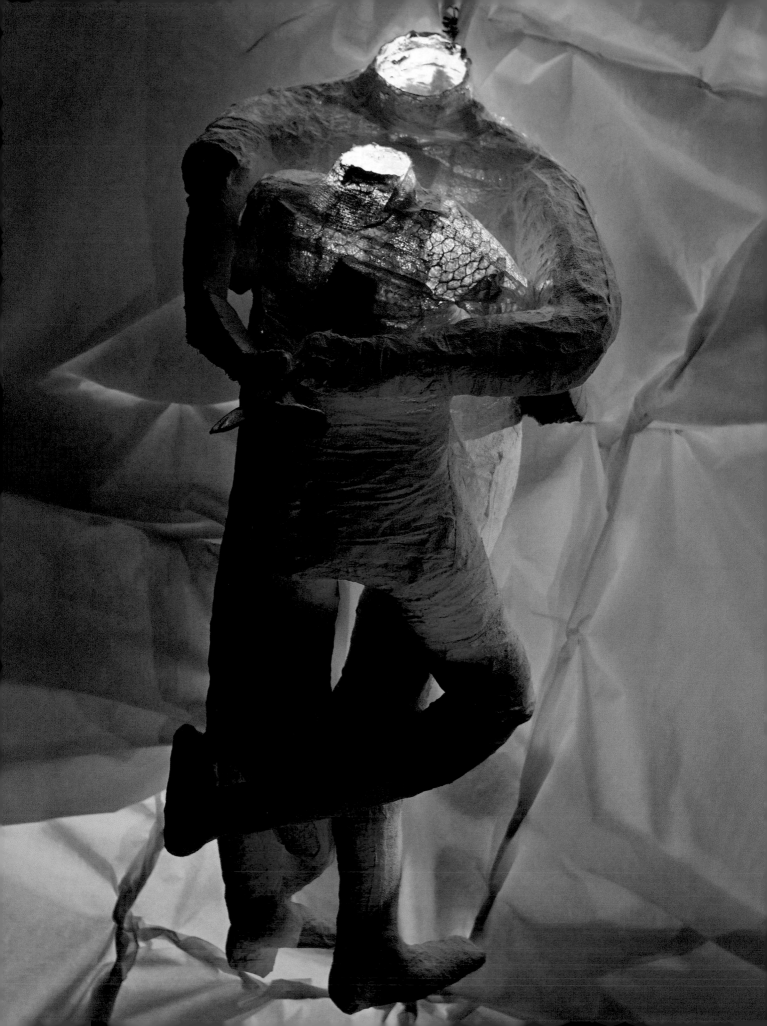

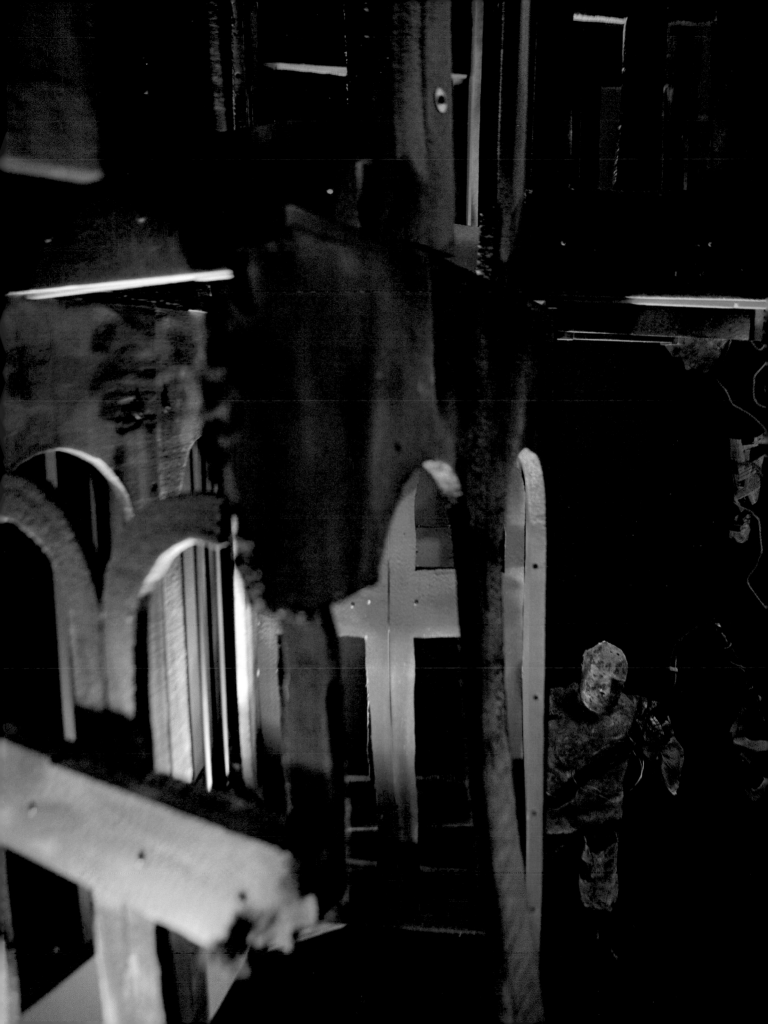

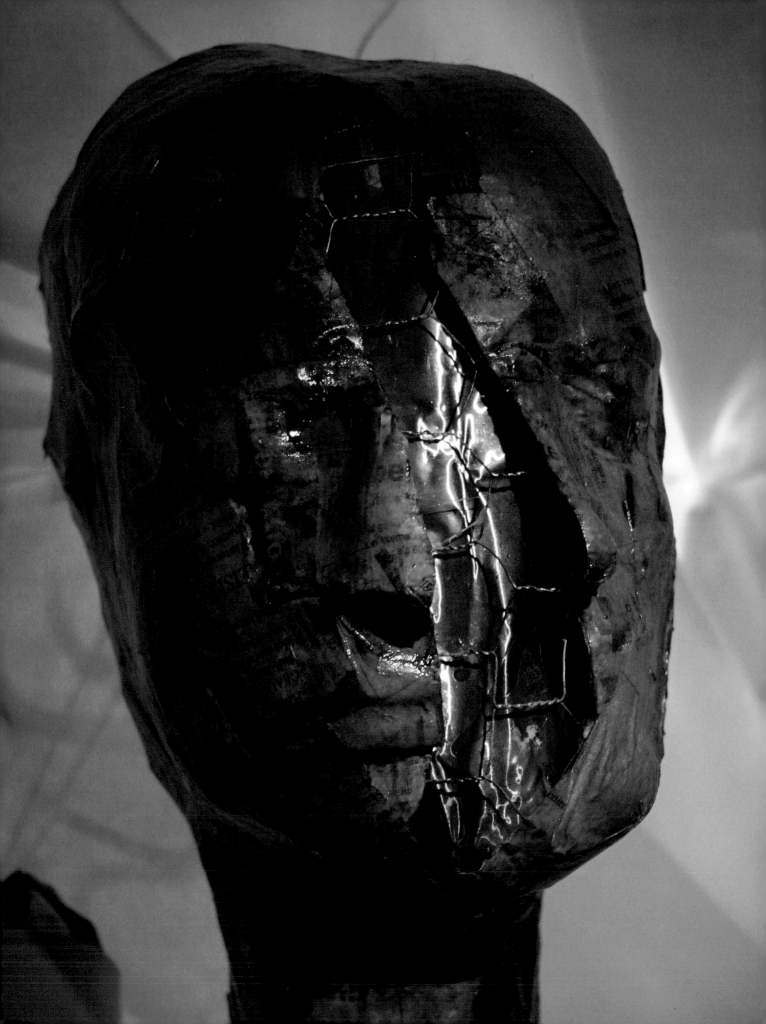

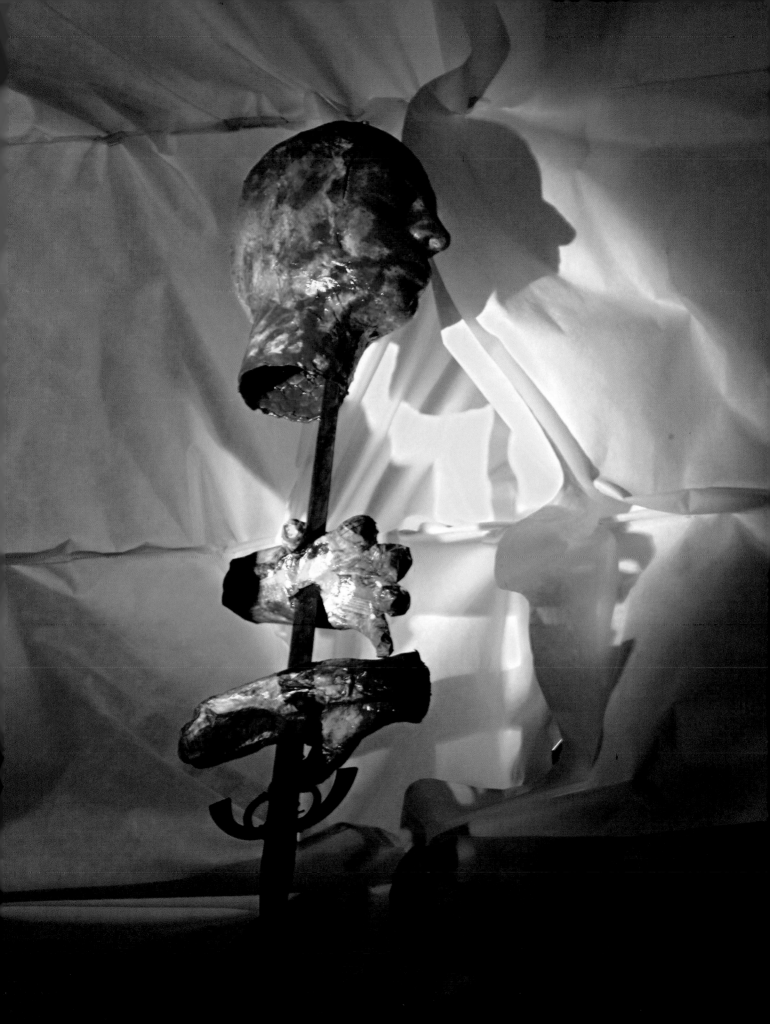

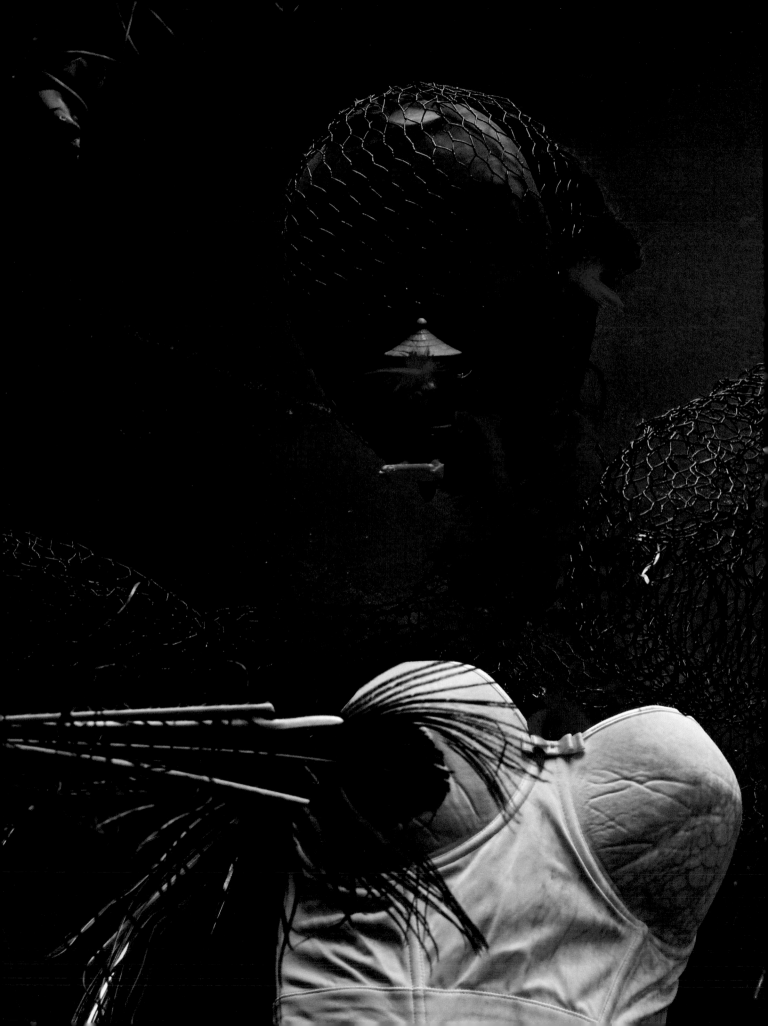

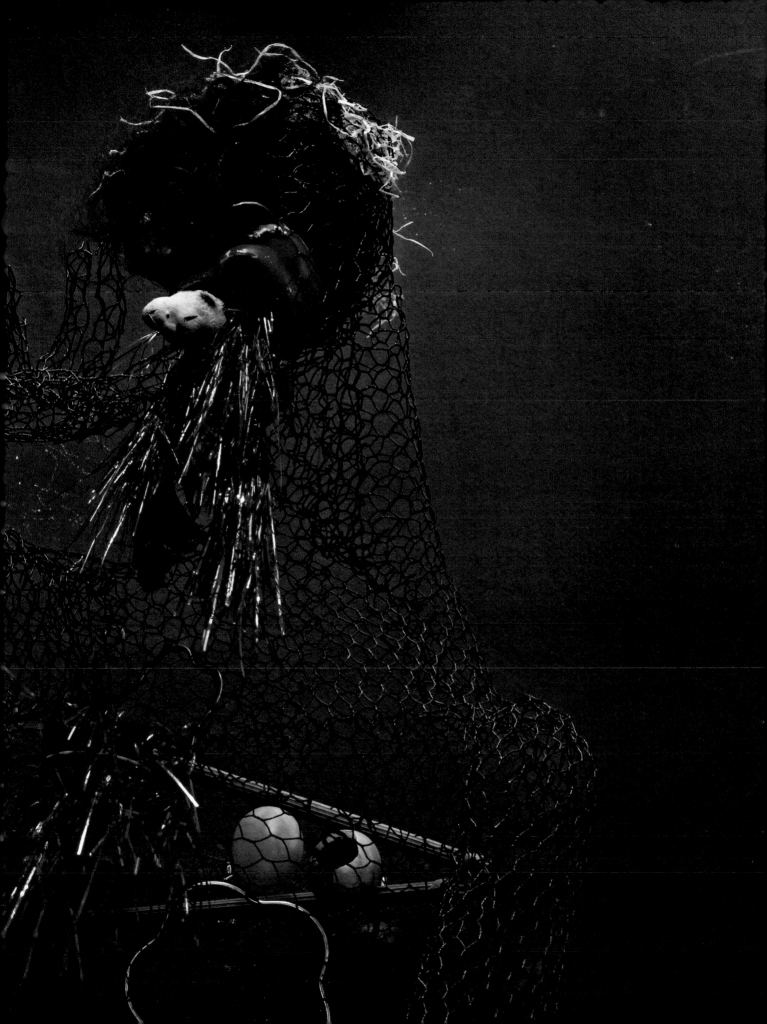

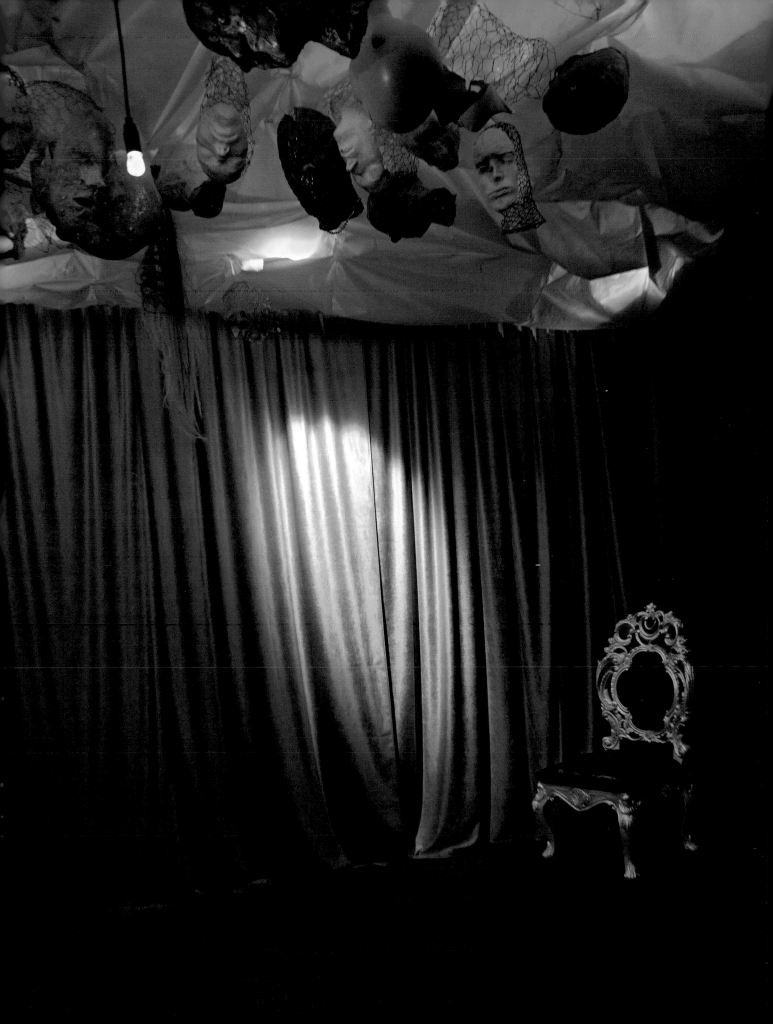

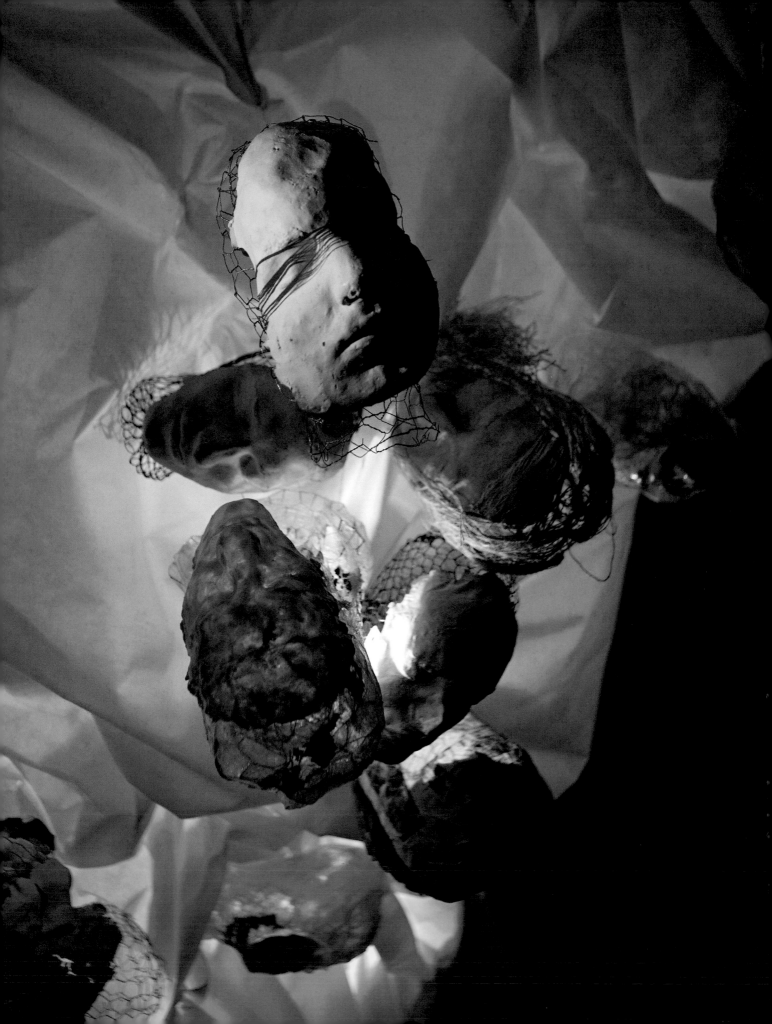

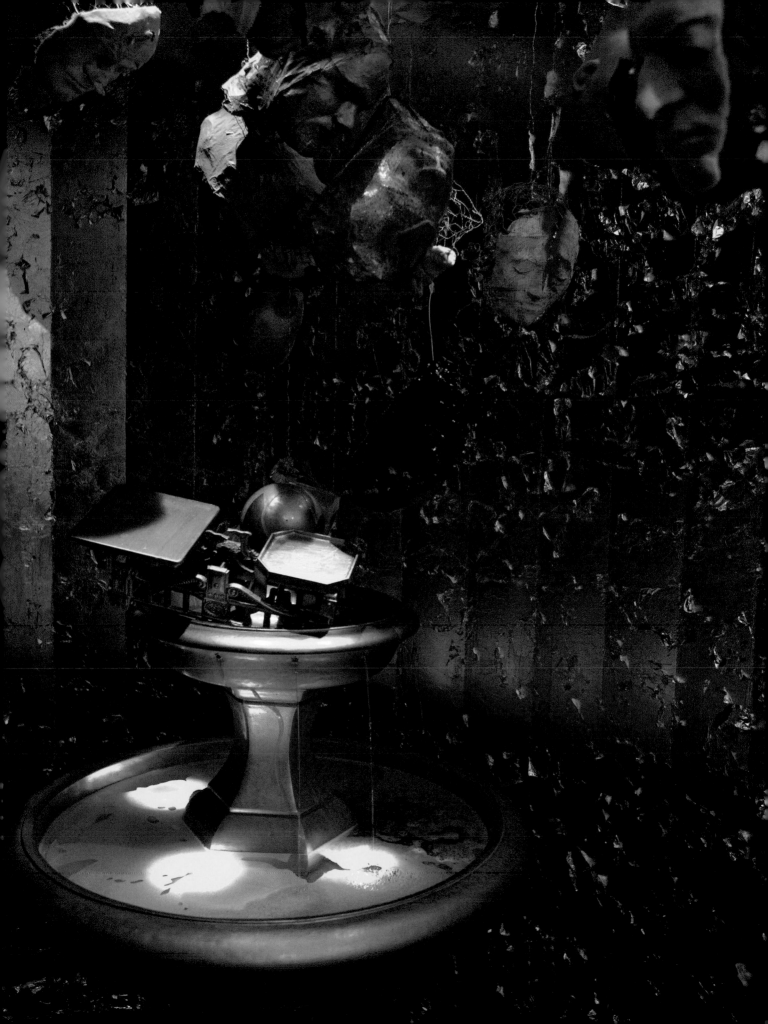

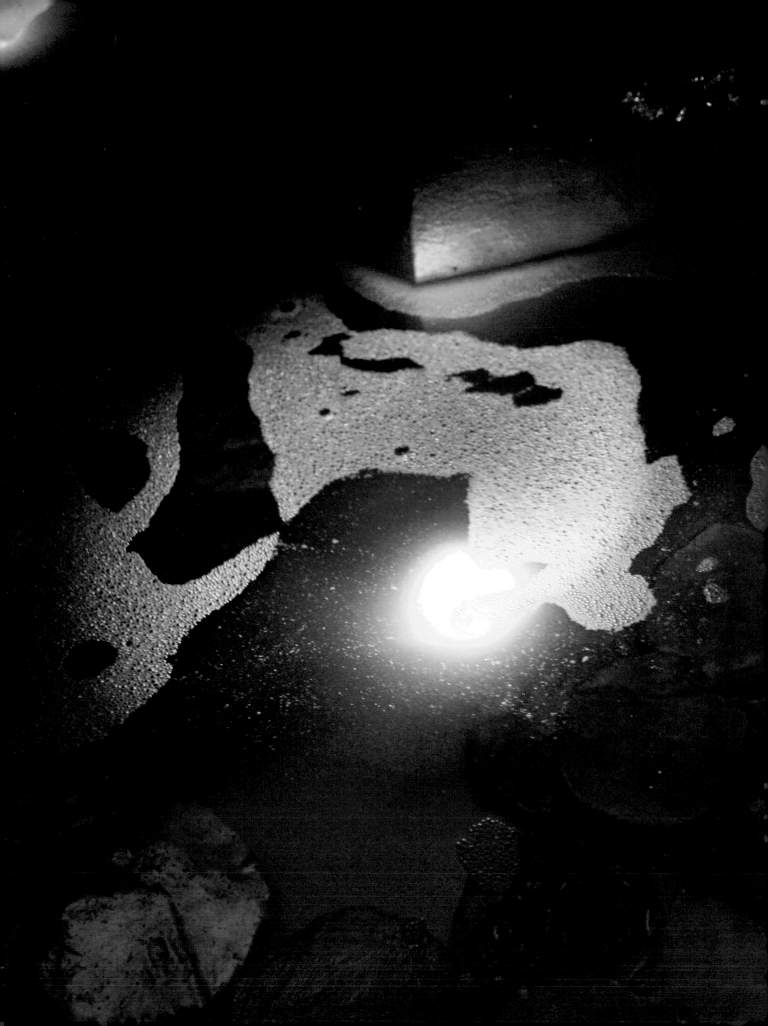

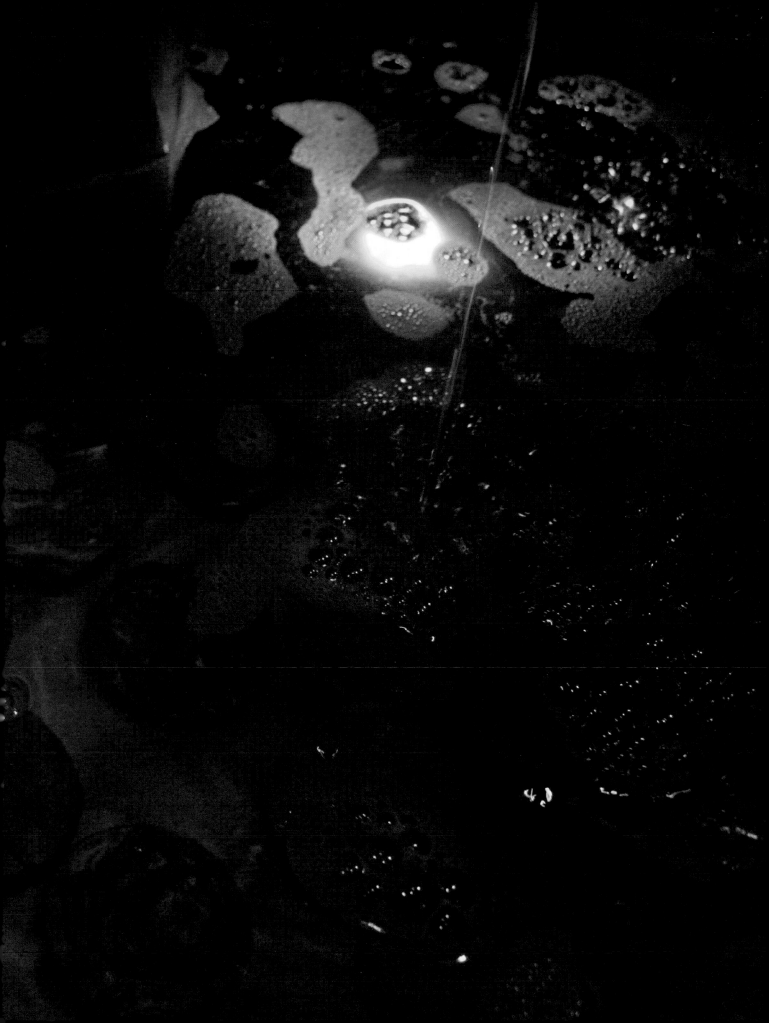

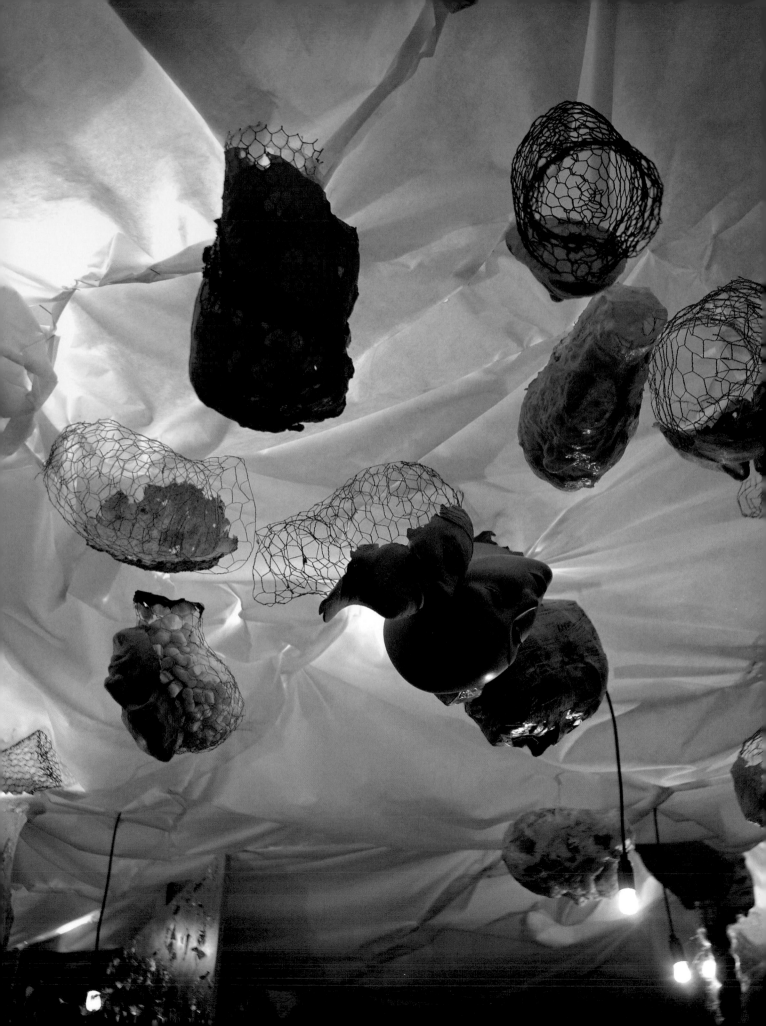

Inhalt / Content

Vorwort

Zerschundene Körper, abgeschlagene Köpfe, dramatische Beleuchtungseffekte und ungewöhnliche Geräusche – der Besucher der Ausstellung *Surreale Dinge* betritt die Schau durch eine fremdartige Welt aus Licht, Sound und bizarren Objekten. EN PASSANT ist der Titel dieser raumfüllenden Installation mit über 40 Skulpturen, die die Künstlergruppe et al.* eigens für die Schirn-Ausstellung entwickelte.

Als integrativer Bestandteil ist sie sowohl ein in sich geschlossenes, eigenständiges Werk wie auch ein ganz eigener künstlerischer Kommentar zu Kunstauffassung und Ausstellungspraxis der Surrealisten. Diese verschoben bewusst die Grenzen zwischen Ausstellungs- und Erlebnisort und ließen die Betrachtenden im Unklaren darüber, ob das Gebilde, mit dem sie räumlich und körperlich konfrontiert wurden, ein Kunstwerk oder ein Gegenstand zum Benutzen, Berühren oder Verändern war. Auch die Künstlergruppe et al.*, deren Mitglieder aus Deutschland, Schweden, Frankreich und den USA kommen, spricht mit ihrer Arbeit alle Sinne des Betrachters an. Dieser taucht ein in die Atmosphäre gespannter Erwartung auf das, was ihn in der historischen Ausstellung surrealer Objekte erwartet.

Grundsätzlicher Bestandteil der Arbeit von et al.* ist zum Einen das jeweilige »Making of«, anschaulich in dieser Publikation dokumentiert, zum Anderen auch der direkte Rückgriff auf entsprechende historische Quellen oder Ereignisse. Für EN PASSANT bedienten sich die Künstler einer von 1936 bis 1939 herausgegeben Zeitschrift des französischen Literaten Georges Bataille. Der surrealistische Maler und Bildhauer André Masson illustrierte jeden Titel der fünf Ausgaben mit dem Bild eines kopflosen Körpers. Die damit beschworene Kopflosigkeit war als Verweis auf die programmatische Anfechtung der Vernunft durch die Surrealisten zu verstehen. Damit knüpft EN PASSANT auch an die wahrscheinlich spektakulärste surrealistische Ausstellung, der *Exposition Internationale du Surréalisme* 1938 in Paris, an, die Marcel Duchamp als Grotte inszenierte und mit dieser installativen Gestaltung die Besucher gleichsam als deren Bestandteil unmittelbar miteinbezog. Die klassische Präsentation von Kunst wurde in dieser Ausstellung aufgehoben, die Schau selbst zum Kunstwerk.

Zwischen High und Low, Wahr und Falsch, Traum und Wirklichkeit führt die Künstlergruppe mit EN PASSANT vor Augen, dass die künstlerische Praxis der Surrealisten auch heute noch neue Fragestellungen eröffnet und große Relevanz für die zeitgenössische Kunst hat.

Meinen großen Dank richte ich an die Künstler der Gruppe et al.*, insbesondere an Andrea Bellu, Zac Dempster, W. Wendell Seitz, John Skoog und Nicholas Vargelis. Ihnen ist diese einzigartige Installation zu verdanken, die sie alle mit großem Engagement konzipiert und hier in der Schirn umgesetzt haben.

Danken möchte ich natürlich auch wie immer der Stadt Frankfurt und besonders der Oberbürgermeisterin Petra Roth und dem Kulturdezernenten Felix Semmelroth, stellvertretend für alle Entscheidungsträger. Ohne ihren Einsatz und ihre immer wieder verlässliche Unterstützung wären Projekte wie diese nicht möglich.

Für das hervorragende Katalogdesign bedanke ich mich bei Gunnar Musan. Susie Hondl und Heinrich Koop danke ich für die stilsichere Übersetzung der Katalogtexte. Ausdrücklich möchte ich an dieser Stelle auch den Hirmer Verlag in München erwähnen, dessen professioneller Arbeit wie auch finanzieller Unterstützung dieses Katalogprojekt zu verdanken ist. Insbesondere bedanke ich mich bei dem Geschäftsführer Thomas Zuhr für sein großes Engagement.

Ganz besonders herzlich danken möchte ich selbstverständlich wie immer an dieser Stelle dem großartigen und immer hoch motivierten Team der Schirn. Insbesondere gilt mein Dank hier der Kuratorin Ingrid Pfeiffer, die die Installation für die Schirn im Rahmen ihrer Ausstellung *Surreale Dinge* initiiert und ihre Entstehung und Umsetzung mit bewährter Kompetenz begleitet hat. Unterstützt wurde sie hierbei von Lisa Beißwanger.

Danken möchte ich auch der Technik, namentlich Ronald Kammer und Christian Teltz. Für die Ausstellungsleitung bedanke ich mich bei Esther Schlicht. Inka Drögemüller, Maximilian Engelmann und Luise Bachmann danke ich für das Marketing wie auch Heike Stumpf für die Entwicklung und Umsetzung der Werbekampagne. Dorothea Apovnik, Markus Farr, Giannina Lisitano und Miriam Loy danke ich für die Pressearbeit, Fabian Famulok für die Online-Redaktion wie auch Tanja Kemmer und Simone Krämer für das Katalogmanagement. Dank geht auch an das pädagogische Team um Chantal Eschenfelder, Simone Boscheinen, Irmi Rauber, Katharina Bühler und Laura Heeg, die das spezielle Programm zur Ausstellung entwickelt haben. Für ihre Assistenz und Unterstützung in vielen Belangen möchte ich mich bei Katharina Simon und Daniela Schmidt bedanken. Ebenso danke ich der Verwaltung mit Klaus Burgold, Katja Weber und Tanja Stahl sowie Rosaria La Tona, der Leiterin der Gebäudereinigung und Josef Härig und Vilizara Antalavicheva am Empfang.

Max Hollein
Direktor

Foreword

Ragged bodies, severed heads, dramatic lighting effects and unusual sounds – visitors to the exhibition *Surreal Objects* enter the show through a strange world of lights, sound and bizarre objects. EN PASSANT is the title of this expansive installation filling the entire room with over forty sculptures, developed by artist group et al.* especially for this show at the Schirn.

As an integrative component of the exhibition, it is a self-contained independent work as well as an idiosyncratic commentary regarding the artistic conception and exhibition practice of the surrealists. They deliberately shifted the boundaries between exhibition and event space, and left the viewer in the dark as to whether the object they were physically confronted with was a work of art or an object of daily use, to be touched and altered. The work of artist group et al.*, whose members are from Germany, Sweden, France and the USA, equally appeals to all senses. The visitors experience an atmosphere of keen anticipation of what they might encounter within the historic exhibition of surreal objects.

A fundamental component of the work by et al.* is, on the one hand, the respective 'making of', clearly documented in this publication, and on the other hand, the direct reference to relevant historical sources and events. For EN PASSANT, the artists used a magazine published by French writer Georges Bataille between the years 1936 to 1939. Surrealist painter and sculptor André Masson illustrated each cover page of the five editions with a depiction of a headless body. The thus conjured headlessness insinuated the inherent refutation of reason by the surrealists. Thereby, EN PASSANT ties in with probably the most spectacular surrealist exhibition of all time, the *Exposition Internationale du Surréalisme* 1938 in Paris. It was presented by Marcel Duchamps as a grotto, and integrated the viewer directly into the installative composition. Within this exhibition, the conventional presentation of art was abandoned; the show itself became the artwork.

Between high and low, true and false, dream and reality, the artist group demonstrates with EN PASSANT, that the artistic practice of the surrealists still is of great relevance to contemporary art.

I am much obliged to the artists of the group et al.*, in particular Andrea Bellu, Zac Dempster, W. Wendell Seitz, John Skoog and Nicholas Vargelis. They realized this unique installation at the Schirn with great commitment.

As always, I extend my sincere thanks to the city of Frankfurt, to Mayor Petra Roth's office and the head of the culture department Felix Semmelroth. Without their commitment and continuous support projects like these would not be possible.

I thank Gunnar Musan for his excellent catalog design. I am grateful to Susie Hondl and Heinrich Koop for the stylistically competent translation of the catalog texts. At this point I would like to specifically thank the publishers Hirmer Verlag in Munich, whose professional work and financial support made this catalog project possible. In particular, I thank managing director Thomas Zuhr for his dedication and commitment.

I extend my sincere thanks to the excellent and still highly motivated team of the Schirn Kunsthalle.

I would particularly like to thank curator Ingrid Pfeiffer, who initiated the installation for Schirn Kunsthalle as part of her exhibition *Surreal Objects*, and facilitated the development and realization with great skill and reliable competence. In this task she has been supported by Lisa Beißwanger. I am grateful to the technical team, namely Ronald Kammer and Christian Teltz. I thank Esther Schlicht for the exhibition management. Thanks to Inga Drögemüller, Maximilian Engelmann and Luise Bachmann for marketing, as well as Heike Stumpf for the development and realization of the advertising campaign. I am also grateful to Dorothea Apovnik, Markus Farr, Gianna Lisitano and Miriam Loy for their work in public and media relations, Fabian Famulok for online editing and would like to thank Tanja Kemmer and Simone Krämer for the catalog management. The educational team around Chantal Eschenfelder, Simone Boscheinen, Irmi Rauber, Katharina Bühler, and Laura Heeg developed a special program for this exhibition. I would also like to thank Katharina Simon and Daniela Schmidt for their assistance and support with many issues, and the administration, namely Klaus Burgold, Katja Weber and Tanja Stahl, as well as Rosaria La Tona, manager of our cleaning contractors, and Josef Häring and Vilizara Antalavicheva at reception.

Max Hollein
Director

Eine Poetik der Gewalt
Matei Bellu

Die Künstlergruppe et al.* setzt sich in ihren installativen und performativen Arbeiten mit der Geschichte der künstlerischen und politischen Avantgarde kritisch auseinander. Die Gruppe selbst besteht aus einem weiten und ephemeren Netz von Künstlern und Künstlerinnen, Schauspielern und Schauspielerinnen, Regisseuren und Regisseurinnen, Musikern und Musikerinnen, die sich für bestimmte Projekte immer wieder neu finden und für eine begrenzte Zeit intensiv zusammenarbeiten.

Im Oktober 2010 hat et al.* zuletzt das Projekt *Haunted House* realisiert und sich darin mit dem in der Moderne geradezu obsessiven Zwang zur Abstraktion und Rationalisierung beschäftigt. Ausgangspunkt für die Installation war die – vielleicht nur imaginäre – Liebesaffäre zwischen Le Corbusier und Josephine Baker. Der Architekt hatte die Sängerin, Tänzerin und politische Aktivistin, die eine der ersten schwarzen Stars in Europa und in den USA war, 1929 auf der Überfahrt von Brasilien nach Frankreich kennen gelernt. Et al.* hat für das Werk zu Halloween, das auf vorchristlich heidnischen Traditionen beruht, in seiner heutigen Form aber vor allem ein säkularer und karnevalesker Feiertag ist, die populäre nord-amerikanische Tradition der Geisterhäuser aufgegriffen. Inmitten von Frankfurts Ausgeh- und Nachtviertel Alt-Sachsenhausen entstand für drei Tage die Installation *Haunted House*, die auf vier Geschossen verschiedene Aspekte und Geschichten dieser Liebesaffäre thematisierte – eine bizarre Mischung aus Installation, Gruselkabinett, Theater, Performance, Party und Ausstellung, die von den Performances der eingeladenen Künstler Bradley Eros, Vaginal Davis and Jean Louis Costes komplettiert wurde. *Haunted House* verwischte damit ganz gezielt die Grenzen zwischen populärem Amüsement und Kunst, zwischen körperlicher Erfahrung und Diskurs.

Für die Ausstellung *Surreale Dinge* in der Schirn Kunsthalle hat et al.* die neue Installation EN PASSANT entworfen. Die Installation eröffnet gewissermaßen die Ausstellung *Surreale Dinge*, die sich ausschließlich auf die skulpturalen Objekte der Surrealisten konzentriert. Der Titel EN PASSANT spielt mit der Idee, dass jeder Besucher ausnahmslos durch diese Installation hindurchgehen muss, um in die Ausstellung zu gelangen. Damit beschreibt der Titel zum einen erst einmal einen rein formalen Aspekt: den Standort der Installation. Zum anderen, aber geradezu beiläufig, betont die Installation die politischen Intentionen, Implikationen und Programme der surrealistischen Bewegung, die von der heute strahlenden Präsenz der ausgestellten Kunstwerke oft eher an den Rand gedrängt werden. Walter Benjamin verstand den Surrealismus als radikal politische Bewegung, die in allen ihren theoretischen und künstlerischen Projekten versuchte, die Kräfte und Energien des Rausches und des Begehrens für eine kommende Revolution zu vereinnahmen und zu bündeln.

In der Folge setzt sich et al.* weniger mit den Schriften des surrealistischen Wortführers André Breton auseinander, sondern sucht die theoretische Nähe des Kreises von surrealistischen Künstlern und Künstlerinnen sowie Schriftstellern und Schriftstellerinnen, die sich um die von Georges Bataille herausgegebenen Zeitschriften *Documents* und *Acéphale* sammelten.

Documents, die von 1929 bis 1931 erschien, widmete sich der politischen und gesellschaftlichen Bedeutung ethnologischer und künstlerischer Objekte. Man versuchte sich diesen Objekten von ihrem Gebrauchswert her zu nähern und sie nicht auf ihre formalen und ästhetischen Eigenschaften zu reduzieren. Wie später auch Benjamin, sah der Kreis um die Zeitschrift *Documents* den ursprünglichen Gebrauchswert von Kunstwerken und Kultobjekten in ihren jeweiligen religiösen oder magischen Ritualen begründet, den die weltliche, moderne Kunst in säkulare überführt hatte. Daran unmittelbar angeknüpft war auch die Frage nach den Veränderungen, die diese Objekte erfahren, wenn sie erst mal in ein museologisches System eingespeist und somit aus ihrem konkreten gesellschaftlichen Kontext herausgerissen werden. Durch diese damit einhergehende Formalisierung verlieren sowohl künstlerische als auch ethnologische Objekte ihren sehr spezifischen Nutzen und ihre gesellschaftliche Funktion. Diese Beschäftigung rührt aber auch explizit an den Möglichkeiten einer künstlerischen Avantgarde, sich eine politische Relevanz oder sogar Widerständigkeit zu erhalten. In dieser Hinsicht fanden sich die Künstler im Umkreis der *Documents* von der restlichen surrealistischen Bewegung isoliert. Vor allem Georges Bataille verdächtigte Breton, dieses zutiefst surrealistische Anliegen durch sein Bestreben zu hintergehen, die surrealistische als allgemein akzeptierte Kunst zu etablieren und sie damit marktfähig zu musealisieren. Dementsprechend ätzend fiel auch seine Kritik an Bretons *Der Surrealismus und die Malerei* von 1928 aus, das Batailles Überzeugung nach vor allem die Vermarktung und Institutionalisierung der surrealistischen Kunst vorantreiben sollte. Diese verschiedenen Konflikt- und Bruchlinien innerhalb der surrealistischen Bewegung selbst verwebt EN PASSANT zu einem Netz und sucht darin den Dialog mit der Ausstellung, die es eröffnet.

Die Installation erstreckt sich über den gesamten zweistöckigen Treppenraum bis direkt vor den Eingang zur Ausstellung. Die Wände und die Decke hängen voller menschlicher Figuren, ineinander verschlungen und kämpfend, dazwischen liegen einzelne Körperteile. Je weiter man die Treppe zur Ausstellung hinauf läuft, umso mehr abgeschlagenen Köpfen begegnet man. Dieser untere Bereich ist mit einem zerfetzten Geräuschteppich ausgelegt, aus dem man zwar immer wieder Stimmen einer aufgebrachten Menschenmenge zu erkennen vermeint, die sich aber schon im selben Augenblick wieder aufzulösen scheinen. Direkt vor dem Eingang zur Ausstellung hängen nur noch die blutigen und zerschundenen Köpfe tief von der Decke und bewegen sich wellenartig hin zu einem goldenen Springbrunnen, der neben der Eingangstür in einer Nische dem Blick des Besuchers zunächst verborgen bleibt. Hier verwandeln sich, begleitet von einem dumpf tönenden Rauschen, die abgeschlagenen Köpfe schließlich in goldene Münzen, in bares Geld.

Die Objekte und Figuren selbst bestehen aus gefundenen und neu zusammengefügten Gegenständen, aus zersägten Schaufensterpuppen, eingekleidet in Stoff und Kleiderfetzen, Köpfe und Körper sind aus Latex, Pappmaché und Gips. Diese Materialästhetik als einfache Weiterführung einer surrealistischen Ästhetik zu betrachten, greift aber zu kurz. Die üppig überbordende Körperlichkeit und Materialität der Installation, aber auch ihre Narrativität grenzt sich vor allem gegen einen zeitgenössischen konzeptuellen und rigorosen Minimalismus ab. EN PASSANT sucht in den verwendeten Materialen und eingesetzten Mitteln ganz gezielt nach einer infantilen, aber überschwänglichen Sinnlichkeit, die zwischen bieder und banal oszilliert.

Die Installation selbst erscheint nicht endgültig abgeschlossen. Es ist fast, als erwarte man eine weitere Schicht von Figuren, die erst im Laufe der Ausstellung die Installation vollständig verdichten würde. Aber es ist gerade diese elliptisch offene Form, die den kontingenten Verlauf ihrer umfangreichen Recherche wie auch den ausschweifenden Prozess ihrer kollektiven Produktion spürbar werden lässt.

Alle dargestellten Figuren sind dem Gemälde *Die Massaker des Triumvirats* von Antoine Caron entnommen. Caron, Hofmaler der damaligen Königin von Frankreich, Katharina de Medici, hatte dieses Bild 1566 gemalt, sechs Jahre, bevor diese vermutlich selbst das Massaker der Bartholomäusnacht veranlasste. Michel Leiris zufolge bietet dieses Bild den Anlass, in einem Aufsatz, Ende 1929 in der Zeitschrift *Documents* erschienen, über die Verbindung zwischen kindlichen Gewaltfantasien und historischer Gewalt nachzudenken. Dabei betrachtet Leiris das Bild vor allem als historisches Dokument, in dem die genauen und detailliert dargestellten Gewaltszenen von einer geradezu sadistischen Lust Carons zeugen und dadurch vermittelt auch die seiner Zeitgenossen und Auftraggeber. In dieser Funktion, so Leiris, wirke das Bild wie ein gemalter Fluch, wie ein Objekt schwarzer Magie, das das spätere, reale Massaker an den Hugenotten schon vorweg zu nehmen scheint.

Aber Leiris' Auseinandersetzung mit Carons Gemälde wird selbst zu einem Vorboten eines neuen entfesselten gesellschaftlichen Gewaltpotenzials, das sich nicht erst mit dem Ausbruch des Zweiten Weltkriegs, sondern schon in den verheerend erfolgreichen faschistischen Massenbewegungen der 1930er Jahre ankündigen sollte. Das Scheitern einer effizienten linken Gegenbewegung liegt Bataille zufolge in der einseitig rationalen Ausrichtung linker Politik, die das irrationale und spirituelle Bedürfnis nach Gemeinschaft als auch den Einfluss des Begehrens systematisch aus dem Bereich des Politischen verdrängt hatte.

Die Zeitschrift *Acéphale* hingegen, die Bataille zwischen 1936 und 1939 herausgab, wies diese einseitige Fixierung auf Rationalität zurück. Ihr Ziel war es, auch das Exzessive und profund Irrationale der menschlichen Existenz für eine gesellschaftliche Befreiung zu mobilisieren und dadurch eine radikal antiautoritäre und atheologische Gemeinschaft zu ermöglichen. Die von André Masson für das Titelbild gezeichnete kopflose Figur sollte diese Vorstellung symbolisch verkörpern. Sie stellt einen kräftigen, männlichen Körper dar, der in seiner ausgestreckten rechten Hand ein Herz und in der linken ein Schwert festhält. Seine Eingeweide bilden das offene Labyrinth seiner eigenen Existenz und anstelle eines Geschlechts hat er einen Totenkopf. Dieses kopflose Subjekt opfert sich selbst in einer ekstatischen, sinn- und zweckentleerter Hingabe, die zum gemeinschaftsstiftenden Akt einer anderen, radikal freien Gemeinschaft wird. Statt seinen Willen zur Macht nach außen zu wenden, verinnerlicht es diesen vollständig und wandelt seine krude Agressivität in einen Akt grenzenloser Selbstverstümmelung. Das Umlenken dieser fundamental menschlichen, aber destruktiven Energien auf das eigene Selbst bildet für Bataille die notwendige Voraussetzung für Souveränität. Jedes Subjekt wird sich in diesem Akt der Selbstauflösung selbst zum eigentlichen Souverän. Bataille kehrt damit das Verhältnis von Souveränität und Nietzsches

»Willen zur Macht« um. Souveränität definiert nicht mehr
den Zustand einer legitimen, zweckgebundenen Ausübung
von Macht und Gewalt als inhärente Logik von Herrschaft,
sondern wird zu einer Form substanzieller Rebellion.
Souverän zu sein bedeutet für Bataille, sich radikal zu
verweigern und zu entziehen.

So faszinierend diese utopisch anarchistische
Vorstellung einer neuen Gemeinschaft ist, so sehr basiert
sie doch grundlegend auf der *Möglichkeit* einer absolut
sinn- und nutzlosen, aber realen Entäußerung des Subjets
im gesellschaftlichen Raum. In der Realität bleibt diese
absolute und zugleich äußerst fragile Zwecklosigkeit aber
nur ein Ideal. Somit führt die von *Acéphale* propagierte
interesse- und zwecklose Verschwendung des Selbst zur
politischen Passivität des Subjekts. Diesen Widerspruch
konnte *Acéphale* letztlich nicht auflösen.

Damit sind einige der Konflikt- und Bruchlinie skizziert,
die innerhalb von EN PASSANT auf sehr unterschiedliche
Weisen mitschwingen und deren dezentrale Streuung
die Installation mit aller Kraft forciert. Die Arbeit verwebt
den konkreten Ort ihrer Ausstellung, ihren musealen
Zwischenraum, mit einem System aus kunsthistorischen und
philosophischen Überlegungen, um der vereinnahmenden
Dimension des Ausstellungsraums eine alternative Lesbarkeit
der surrealistischen Objekte der eigentlichen Ausstellung
abzutrotzen. Die Arbeit selbst versucht sich weitgehend
ihrem eigenem Ausstellungswert zu verweigern. Sie kann nur
in diesem kurzen, zeitlich beschränkten Kontext existieren,
weil sie unauflösbar mit der Surrealismus-Ausstellung als
auch mit dem konkreten Ort ihrer Präsentation verwachsen
ist. Mit dem Ende der Ausstellung zerfällt EN PASSANT
notwendigerweise in ihre absolute Sinnlosigkeit zurück und
ihre einzelnen Bestandteile wieder in wertlose Materie.
Insofern schafft sie es tatsächlich auch, einer spröden und
leblosen Musealisierung zu entgehen.

EN PASSANT zelebriert die Vorstellung einer üppig
sinnlosen und damit zuletzt vielleicht sogar subversiven
Verschwendung der eigenen Arbeit. Indem sie ihre
konzeptuellen Bezüge wuchernd multipliziert und möglichst
weit streut, verschwendet sie sich in einem Geflecht aus
Reflexionen und Andeutungen. So schafft es EN PASSANT
auf vielschichtige und komplexe Weise, die eigenen
Widersprüche kritisch zu reflektieren und gleichzeitig
poetisch sichtbar zu machen.

Literatur:

Simon Baker, *Surrealism, History and Revolution*, Oxford 2007.
Walter Benjamin, Der Surrealismus, *Gesammelte Schriften*, Bd. 2.1.,
 Frankfurt 1980.
Walter Benjamin, Das Kunstwerk im Zeitalter seiner technischen Repro-
 duzierbarkeit, *Gesammelte Schriften*, Bd. 1.2., Frankfurt 1980.
Neil Cox, A Painting by Caron, *Papers of Surrealism*, Bd. 7, 2007.
Robin Adèle Greeley, *Surrealism and the Spanish Civil War*, New Haven /
 London 2006.
Denis Hollier, The Use-Value of the Impossible, *October*, Bd. 60, 1992.
Michel Leiris, Une peinture d'Antoine Caron, *Documents*, Bd. 7, 1929.
Allen Weiss, Impossible Sovereignty: Between "The Will to Power" and
 "The Will to Chance", *October*, Bd. 36, 1986.

A Poetics of Violence
Matei Bellu

The installations and performative works of artist group et al.* take a critical look at the history of the artistic and political avant-garde. The group itself consists of a broad and ephemeral network of artists, actors, directors, musicians and designers who come together for specific projects and work together intensively for a limited period of time. In October 2010, et al.* realized a project titled *Haunted House* that took its wellspring from the obsessive desire for abstraction and rationalization found in modernity. The starting point for the installation was the – possibly just imaginary – love affair between Le Corbusier and Josephine Baker. In 1929, the architect had met the singer, dancer and political activist, and one of the first African-American stars in Europe and the USA, during the passage from Brazil to France. For Halloween, a day rooted in pre-Christian pagan traditions, though nowadays a mainly secular and carnival-like holiday, et al.* engaged with the popular North American folklore of haunted houses. For three days, the installation *Haunted House*, was set up in Alt-Sachsenhausen, a popular night life area in Frankfurt. With the motif of a love affair turned coitus interruptus, various aspects and accounts of this love affair were introduced and dealt with – a bizarre mix of installation, horror chamber, theater, performance, party and exhibition, complemented by the performances by artists Bradley Eros, Vaginal Davis and Jean Louis Costes. *Haunted House* quite deliberately blurred the boundaries between popular entertainment and art, between physical experience and discourse.

Et al.* produced the installation EN PASSANT for the exhibition *Surreal Objects* at Schirn Kunsthalle. The installation acts as a doorman to *Surreal Objects*, which concentrates exclusively on sculptural works by the surrealists. The title EN PASSANT alludes to the idea that each visitor passes through this installation to reach the exhibition. On the one hand, the title thus describes a purely formal aspect: the location of the installation. On the other hand, the installation almost incidentally emphasizes the political intentions, implications and programs of the surrealist movement, frequently consigned to the sidelines by the dazzling presence of the artworks exhibited. Walter Benjamin perceived surrealism to be a radical political movement, attempting to harness in all its theoretical and artistic projects the forces and powers of inebriation – "Rausch" – and desire for a coming revolution. Et al.* with its hands firmly grasping the spirals of smoke from the 'Rausch', in turn, deals less with the writings of surrealist protagonist André Breton, but rather seeks the proximity of the circle of surrealist artists and writers around George Bataille's publications *Documents* and *Acéphale*.

Documents, published between 1929 and 1931, focused on the political and social implications of ethnological objects and artifacts. They approached these objects for their materiality, rather than their formal and aesthetic characteristics. Like Benjamin, the circle around the magazine *Documents* considered the initial materiality of artworks and artifacts, rooted in their respective religious or magical rituals, which have been secularized by modern art. Directly related was the issue of the transformation the objects underwent when put into the context of a museum, thus becoming detached from their social context. The ensuing formalization resulted in a loss of the rather specific use and social function of both artworks as well as ethnological objects. Yet, this preoccupation also distinctly touches upon the possibilities for an art avant-garde to maintain a political relevance or even rebelliousness. In this respect, the artists of the circle around *Documents* found themselves isolated from the rest of the surrealist movement. George Bataille in particular suspected Breton of undermining this profoundly surrealist concern with his ambitious attempts to establish surrealist art within the mainstream art world, thus making it marketable within a museum context. His criticism of Breton's *Surrealism and Painting* of 1928, in Bataille's opinion only written to advance the commercialization and institutionalization of surrealist art, was rather acrimonious.

EN PASSANT weaves these various conflicts and rifts within the surrealist movement into a fabric, so as to search for a dialog with the exhibition it leads into. The installation extends across the entire two-story staircase right up to the entrance of the exhibition. The walls and ceilings are covered with human figures, intertwined and struggling with each other amidst individual body parts. The closer one gets to the top of the stairs, the more severed heads one encounters. A dismembered layer of sound underscores the lower part – voices of an unruly mob can be heard one moment, only to vanish the next. Directly in front of the entrance to the exhibition ragged and bloodied heads hang low from the ceiling, gently undulating towards a golden fountain, which initially remains hidden from view in an alcove next to the door. At this point, accompanied by a muffled gushing sound, the severed heads eventually turn into golden coins, into cash.

The objects and figures themselves consist of assembled new and found objects, chopped up mannequins, dressed in fabrics and rags; heads and bodies are made of latex, papier mâché and plaster. However, to consider the aesthetics of the material as a simple continuation of the surrealist

aesthetics would be shortsighted. The profuse corporeality and materiality of the installation, and also its narrative nature clearly sets it apart from a contemporary conceptual and rigorous minimalism. EN PASSANT searches specifically for an infantile, yet exuberant sensuality, which oscillates between frumpiness and banality. The installation does not appear to be entirely complete. One almost expects a further layer of figures, consolidating the installation during the course of the exhibition. But it is precisely this elliptically open form that renders palpable the contingent nature of their extensive research and dissipated production process.

All the figures displayed are modeled on the painting *Massacre under the Triumvirate* by Antoine Caron. Caron, court painter of Catherine de' Medici, then queen of France, painted the canvas in 1566, six years before the queen allegedly ordered the Bartholomew's Day massacre. Michel Leiris argues in his essay published in 1929 in the magazine *Documents*, that this painting gives reason to think about possible connections between infantile violent fantasies and historical violence. Leiris considers the painting to be primarily a historical document where depictions of precise and detailed scenes of violence bear witness to Caron's downright sadistic lust, and thereby also that of his contemporaries and patrons. In this respect, according to Leiris, the image appears like a painted curse, an object of black magic, anticipating the actual massacre of the Huguenots.

However, Leiris' analysis of Caron's painting is in itself a harbinger of the recently unleashed potential for violence within society. This revealed itself not at the beginning of the Second World War, but already during the ominously successful mass movements of the 1930's. According to Bataille, the lack of success of an effective left-wing opposition was due to the unilaterally rational orientation of left-wing politics, having systematically suppressed the irrational and spiritual need for community and companionship as well as the impact of desire on politics.

In contrast, the magazine *Acéphale*, published by Bataille between 1936 and 1939, refuted this unilateral view of reality. It aimed at mobilizing the excessive and profoundly irrational nature of human existence crash the confines of a morally straightjacketed society, and thus facilitate a radical antiauthoritarian and atheological society. André Masson's drawing of a headless figure for the title page was intended to embody this notion. It depicts a strong male body, holding in his extended right hand a heart, and a sword in his left. His intestines form the open labyrinth of his own existence, and there is a skull in place of his genitalia. A headless sub-

ject, he sacrifices himself in ecstatic devotion, devoid of any meaning or purpose that turns into an act of promotion for a different, radically free society. Instead of directing his will to power outward, he internalizes it entirely, and his crude aggressiveness turns into an act of boundless self-mutilation. For Bataille, the deflection of these fundamentally human, yet destructive energies towards one's own self, form the necessary conditions for sovereignty. Within this act of self-dissolution, each subject, in actual fact, becomes sovereign. Therewith, Bataille reverses the ratio of sovereignty and Nietzsche's 'will to power'. Sovereignty no longer defines the condition of a legitimate, designated execution of power as the inherent logic of rule, but becomes a form of substantial rebellion. According to Bataille, to be sovereign means to make a refusal where reason has the strength to dominate.

As fascinating as this utopian vision of a new society might be, it is still fundamentally based on the possibility of an entirely meaningless and futile, yet actual relinquishing of the subject in the social sphere. In reality, this absolute and, at the same time, fragile futileness remains but an ideal. Thus, the uninterested and futile dissipation of the self, as propagated by *Acéphale*, leads to a political passiveness of the subject. In the end, *Acéphale* was not able to disperse this contradiction.

This outlines some of the conflicts and disparities resonating in a number of ways within EN PASSANT, and the installation emphatically forces their decentralized arrangement. The work interweaves the actual location of display with a system of art historical and philosophical considerations to wrest from the overwhelming dimensions of the exhibition space an alternative means of reading the surreal objects in the main exhibition. The work itself appears to largely deny its own exhibition value.

Existing only for a short period of time within this context it is inextricably linked to the surrealism-exhibition as well as the actual presentation space. After the end of the exhibition, EN PASSANT will essentially revert into absolute meaninglessness, its individual parts reduced to worthless matter. In this respect it actually even manages a disappearance beyond the calcification of a museum subjectivity.

EN PASSANT celebrates the idea of a profusely meaningless and thus perhaps even subversive squandering of its own work. By rampantly multiplying its conceptual references and spreading them as far as possible, it yields to a web of reflections and insinuations. In this complex manner, EN PASSANT manages to simultaneously deliberate and poetically visualize its own inconsistencies.

Bibliography:

Simon Baker, *Surrealism, History and Revolution*, Oxford, 2007.

Walter Benjamin, Der Surrealismus, *Gesammelte Schriften*, Vol. 2.1., Frankfurt, 1980.

Walter Benjamin, Das Kunstwerk im Zeitalter seiner technischen Reproduzierbarkeit, *Gesammelte Schriften*, Vol. 1.2., Frankfurt, 1980.

Neil Cox, A Painting by Caron, *Papers of Surrealism*, Vol. 7, 2007.

Robin Adèle Greeley, *Surrealism and the Spanish Civil War*, New Haven London, 2006.

Denis Hollier, The Use-Value of the Impossible, *October*, Vol. 60, 1992.

Michel Leiris, Une peinture d'Antoine Caron, *Documents*, Vol. 7, 1929.

Allen Weiss, Impossible Sovereignty: Between "The Will to Power" and "The Will to Chance", *October*, Vol. 36, 1986.

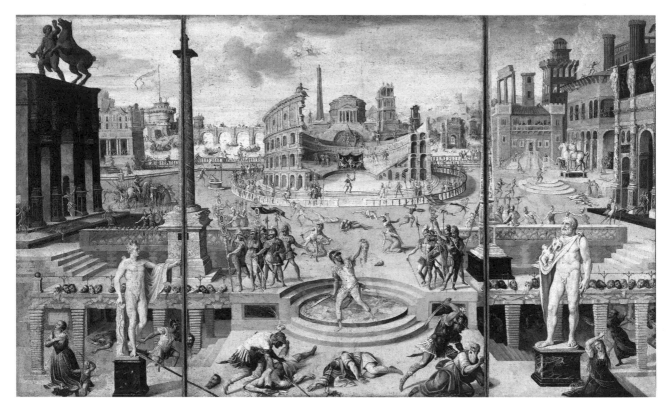

Antoine Caron, Die Massaker des Triumvirats, 43 v. Chr., 1566
Öl auf Leinwand / Oil on canvas, 116 x 195 cm, Musée du Louvre, Paris
© bpk | RMN | Daniel Arnaudet

UNE PEINTURE D'ANTOINE CARON

NOTE DOCUMENTAIRE. — *Le tableau dont parle ici Michel Leiris appar*
du marquis de Jaucourt, à Paris. Il est signé, peint sur soie et se présente
un tryptique de 117 cm. de hauteur et de 200 cm. de largeur. Mais il n'a été
ties qu'après avoir été découpé pour servir de paravent. Ses possesseurs act
y a quelques années, d'un antiquaire de Londres. Il a été identifié par le con

Son auteur Antoine Caron, originaire de Beauvais, a vécu de 1515 à 1
à l'école de Fontainebleau où il travailla de 1540 à 1550. Il fut officiellemen
rine de Médicis. Ce peintre aujourd'hui ignoré eut de son temps un renom
ce que dit de lui son contemporain Antoine Loisel : « Ses dessins étaient co
si cher qu'il peut être considéré comme le patron, le professeur et la loi. Il es
pas laissé une grosse fortune. »

Un tableau de même sujet que celui que nous publions a figuré à une vente
bre 1817 (Catalogue rédigé par Laneuville), mais ses dimensions (43 × 78 c
différentes. Anatole de Montaiglon dans une monographie (Antoine Caron d
du XVIe siècle, Paris, 1850) décrit également un tableau de même sujet et
peintre. Mais les dimensions indiquées vaguement par Montaiglon ne concor
du catalogue Laneuville et la description explicite diffère par des détails pr
tableau que nous publions, qui seul peut être attribué nettement à Antoine Car

Un des souvenirs d'enfance les plus lointains que j'aie gardés est cel
à la scène suivante : j'ai sept ou huit ans ; je suis à l'école ; à côté de moi se

soleillées qui sont remplies de têtes de vieux amiraux aux regards morts, ta
deur du décor, riche en ruines, en constructions hautaines et compliquées, e
ressortir encore l'éclat du sang, d'un rouge si pur, auprès d'un si grand nombr
ches...(1)

Dans une cave, un vieillard dort.
Tout au fond, trois triumvirs président au massacre.
Avec les nuages, les chevaux rougeoyants se hâtent.
Ridiculement, un homme tombe dans un puits.

.....Mais c'est alors que sonne minuit

et que les tragédiens chaussent leurs cothurnes de bronze
coiffent leurs perruques de sang
et viennent mimer l'abominable histoire
des taupinières convulsées à cause d'un peuple de fourmis

Egouts coupés Boyaux tranchés Digues emportées Ponts rompus

Dans le ventre des édifices
les soupiraux offrent aux fuyards leurs caves oblongues
cachettes obscures comme des entrailles maternelles

Mais qu'on m'attaque à coups de pioche dans les gencives
qu'une voix de chanvre humide m'étrangle
ou que la bouche la plus ardente baise mes dents
ce sera toujours la même chute de paroles
en sonnailles à travers les cités solennelles
tandis que tombent inéluctablement
comme tombent les détritus le matin dans les rues
les têtes coupées qui lèchent l'ombre et les pieds des statues

dont le front va plus haut que tous les oiseaux blancs.

Michel LEIRIS.

Ein Gemälde von Antoine Caron
Neil Cox

Une Peinture d'Antoine Caron nimmt nur sieben Seiten in *Documents* ... ein. Leiris' Essay ist mit vier hochwertigen, keinem Autor zugeschriebenen Fotografien illustriert, von denen drei Fotos wichtige Details zeigen. Zusätzlich ist er in drei klare Abschnitte unterteilt, die zweifellos die Form des Gemäldes aufgreifen. Bei den drei Abschnitten handelt es sich um: eine autobiografische Reminiszenz an die Kindheit, ohne ersichtlichen Bezug zur vorliegenden Arbeit; eine spekulative Erforschung der Motive des Künstlers, die suggeriert, dass das Gemälde in Verbindung zu Praktiken der schwarzen Magie steht; und schließlich eine außergewöhnliche poetische Beschwörung der atmosphärischen Welt des von Caron malerisch festgehaltenen Massakers.

Ein Teil des autobiografischen Materials, das für die erschütternde Einleitung des Essays sorgt, ist *L'âge d'homme* entnommen, dem Text von Leiris' Selbstanalyse. Hier behauptet er, von Opferszenen besessen, zwanghaft mit der Vorstellung von Blut und Zerstückelung beschäftigt gewesen zu sein. Auch sei er von den unglaublichen Drohungen seiner Schulkameraden terrorisiert worden, die ihn auf dem Spielplatz mit einer Axt töten wollten, oder von seinem älteren Bruder, der ihm angeblich den Blinddarm mit einem Korkenzieher entfernen wollte. Damit besteht Leiris in seinem Essay über Caron darauf, eine solche Weltsicht sei keineswegs einzigartig, sondern stelle das typische Universum einer Kindheit dar. Zugleich wird so das kindliche Grauen zum Modell für das Verständnis von Gesellschaften oder historischen Epochen: »Meine Kindheit scheint mir analog zu der eines Volkes zu sein, das ständig Opfer von Schrecken und Aberglauben ist und sich im festen Griff dunkler und grausamer Geheimnisse befindet.« Was also auf den ersten Blick wie eine Aneinanderreihung unwichtiger Erinnerungen erscheint, lenkt auf diese Weise direkt in Richtung von Carons Gemälde. Die abschließende skandalöse Behauptung, der Künstler sei von sado-masochistischen Fantasien getrieben worden, erklärt sich für Leiris durch erlittene Brutalitäten aus Kindertagen: »Wie ein Kind Haustiere quält und Fliegen köpft, seine Fingernägel kaut, bis sie bluten, oder etwas spielt, um sich selbst in Schrecken zu versetzen, so tötet Antonie Caron [...] allein durch die Malerei alte Männer oder schlägt rasende Frauen in die Flucht.«[1]

Leiris' Art, diese terrorisierte und terrorisierende Mentalität, diese Vorstellung des Horrors zu offenbaren, ist keine Nacherzählung des besonderen historischen Kontext von Carons 1566 entstandenem Bild; vielmehr liefert er im Bewusstsein ihres abstrusen Charakters eine schauerliche Anekdote aus Eliphas Lévis bedeutendem Werk über Magie aus dem 19. Jahrhundert, *Dogme et rituel de la haute magie*.[2] Bei dieser handelt es sich tatsächlich um eine von vielen einander ähnlichen Geschichten, die ab 1567 unter den Hugenotten zirkulierten. Diese verteufelten Katharina von Medici als Hexe und interpretierten ihre Angewohnheit, Astrologen und Wahrsager aufzusuchen, als ausgewachsene Verschwörung mit Satan, die Frankreich ins Unglück stürzte.[3] Das zentrale Motiv dieser um 1574 datierten Geschichte ist eine Enthauptung, die während einer schwarzen Messe mit der Absicht durchgeführt wird, einen Orakelspruch über das Überleben des siechen Karl IX. zu erhalten. Die Mitternachtsmesse wird vor dem Bild Satans abgehalten. Zwei Hostien (eine schwarze und eine weiße) werden geweiht und die weiße daraufhin einem für die Taufe gekleideten Kind gegeben, das sofort danach enthauptet wird. Der Kopf des Kindes wird auf die Platte mit der schwarzen Hostie gelegt und dann zu dem sterbenden König gebracht. Nach der Beschwörung des Dämons, er möge durch den Mund des abgetrennten Kopfes sprechen, stellt Karl IX. ihm eine geheime Frage. Eine heisere Stimme antwortet auf Lateinisch: »Vim Patior« – was soviel bedeutet wie »Ich erleide Gewalt« oder »Ich werde unterdrückt«. Dies interpretiert der König als Prophezeiung ewiger Folter – die Strafe, die ihn erwartet, weil er das Massaker der Bartholomäusnacht angeführt hat, bei dem in wenigen Tagen Tausende von Hugenotten in Paris abgeschlachtet wurden.

[...]

Es besteht kein Zweifel daran, dass Bataille die fundamentale Frage erkannte, die sich durch die Enthauptung des Königs stellte: »Wie kann das Volk den Platz des Souveräns einnehmen?«[4] Die politische Bedeutung des *Acéphale*-Emblems liegt in seiner Ablehnung der jakobinischen bzw. der leninistischen Alternative: Die Revolution der Zukunft, so heißt es, kann nicht darin liegen, einen verlorenen Kopf durch einen anderen zu ersetzen – auch nicht in Form einer avantgardisti-

1 Übers. aus: Michel Leiris, »Une peinture d'Antoine Caron«, *Documents 7*, Dezember 1929, S. 354.
2 Eliphas Lévi, *Dogme et rituel de la haute magie*, Paris 1930, Bd. 2, S. 235–238.

3 S. Denis Crouzet, *La nuit de la Saint-Barthélemy : un rêve perdu de la renaissance*, Paris 1994, S. 241.

schen Partei. Das Problem besteht darin, dass Batailles Vision von Souveränität die permanente Revolte ist, »eine Welt wie eine blutende Wunde«, die die *Massaker des Triumvirats* eher zu wiederholen als zu bekämpfen scheint – selbst wenn sie sich dabei nicht mit den Triumvirn, sondern mit den Schicksalen der Geächteten sowie mit den gewalttätigen Praktiken der Soldaten identifiziert. Dass diese Identifizierung mit den Opfern von Gewalt und mit dem Verbrecher auf Seiten Batailles bewusst – und bewusst *politisch* – war, wird durch seine Verwendung eines Zitats aus De Sades politischem Traktat deutlich: »Noch eine Anstrengung, Franzosen, wenn ihr Republikaner werden wollt« dient als Parole für das *Acéphale*-Manifest *Die heilige Verschwörung*: »Eine bereits alte und korrupte Nation, die mutig das Joch ihrer monarchischen Regierung abschüttelt, um eine republikanische Regierung anzunehmen, kann sich selbst nur durch viele Verbrechen aufrecht erhalten; denn sie ist bereits verbrecherisch, und wenn sie sich vom Verbrechen zur Tugend bewegen will, mit anderen Worten von einem gewalttätigen in einen friedlichen Zustand, dann würde sie in eine Trägheit verfallen, deren Folge der sichere Ruin wäre.«[5]

Auszüge aus: *Papers of Surrealism 7, 2007*: »The Use-Value of Documents«

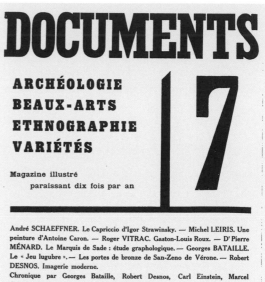

Documents war eine surrealistische Kunstzeitschrift, konzipiert und herausgegeben von Georges Bataille. Von 1929 bis 1930 erschienen 15 Ausgaben, die zahlreiche Originaltexte und Fotografien enthielten. *Documents* stellte eine direkte Herausforderung für den »Mainstream«-Surrealismus eines André Breton dar, der in seinem Zweiten Manifest des Surrealismus von 1929 Bataille verhöhnte, weil dieser »(vorgeblich) in der Welt am liebsten nur das beachtet, was am abscheulichsten, am meisten entmutigend und verdorben ist«. Die brutalen Gegenüberstellungen von Bildern und Text in *Documents* sollten eine dunklere und ursprünglichere Alternative zu dem bieten, was Bataille als Bretons unaufrichtige und schwache surrealistische Kunst betrachtete.

4 Vgl. T. J. Clark, *Painting in Year 2, Farewell to an Idea: Episodes from a History of Modernism*, New Haven and London 1999, S. 47, und auch seine Diskussion der »Krankheit« des Volkes aus der Perspektive der Jakobiner.

5 Übers. aus: Georges Bataille, »The Obelisk«, in: Allan Stoekl (Hg.), *Visions of Excess: Selected Writings (1927–1939)*, Minneapolis 1985, S. 178.

A Painting by Antoine Caron

Neil Cox

A Painting by Antoine Caron occupies only seven pages of *Documents* ... Leiris' essay is illustrated with four high-quality unattributed photographs, three of which show important details, and is divided into three quite distinct sections, no doubt echoing the form of the painting. The three sections are: an autobiographical reminiscence of childhood with no apparent relationship to the work at hand; a speculative exploration of the artist's motives that suggests that the painting is bound up in practices of black magic; and finally, an extraordinary poetic evocation of the world of this massacre.

Some of the autobiographical material that constitutes the opening shock in the essay is drawn from the text of Leiris's self-analysis, *L'âge d'homme*. Claiming to have been obsessed with scenes of immolation, preoccupied by the idea of blood and dismemberment, and terrorised by the extravagant playground threats of schoolmates to murder him with an axe, or his elder brother to extract his appendix with a corkscrew, Leiris insists in his essay on Caron that this worldview is not at all unique, but constitutes the typical universe of childhood. At the same time, infantile horror is also made the model for understanding societies or historical epochs: 'My childhood seems to me analogous to that of a people constantly prey to terrors and superstitions, and in the grip of dark and cruel mysteries.' In this way, what seems an irrelevant series of recollections is turned in the direction of Caron's painting. When he finally makes that scandalous assertion that the artist is driven by sado-masochistic fantasies, Leiris does so by connecting them back to childhood brutalities: 'As a child tortures domestic animals and decapitates flies, bites his nails until they bleed, or again plays in order to terrify himself, Antoine Caron [...] by painting alone kills old men and makes frenzied women flee.'[1]

Leiris's way of unlocking this terrorised and terrorising mentality, this imagination of horror, is not to recount the particular historical context for Caron's picture in 1566, but instead to furnish, while acknowledging its fanciful nature, a gothic anecdote drawn from Eliphas Lévi's important nineteenth century work on magic, *Dogme et rituel de la haute magie*.[2] In fact it is one of a large number of such stories that circulated from 1567 onwards among Huguenots who vilified Catherine de Médici as a sorceress, interpreting her habit of consulting astrologers and soothsayers as a full blown conspiracy with Satan causing the misfortunes of France.[3] The central motif of the story, set in 1574, is a decapitation conducted in a black mass with a view to gaining oracular pronouncement on the life of the ailing Charles IX. The midnight mass is conducted before the image of Satan. Two hosts (one black, one white) are consecrated, and the white one given to a child dressed for baptism, who is immediately decapitated. The child's head is placed on the platter atop the black host, and brought before the dying king. After an exorcism calling up the demon to speak through the mouth of this grizzly head, Charles IX poses it a secret question. A husky voice responds in Latin: 'Vim Patior', which means 'I suffer violence' or 'I am oppressed,' interpreted by the King as an augur of eternal torment, the punishment awaiting him for presiding over the massacre of Saint Bartholemew, during which thousands of Huguenots were slaughtered in Paris in a few days.

[...]

There is no doubt that Bataille understood the fundamental question posed by the beheading of the king: 'how can the People take the place of the Sovereign?'[4] The political meaning of the *Acéphale* emblem is in its refusal of the Jacobin or Leninist alternative: the revolution of the future, it says, cannot be made by replacing the lost head with another, even if in the form of a vanguard party. The problem is that its vision of sovereignty is a permanent revolt, 'a world like a bleeding wound,' that seems to reproduce rather than oppose the *Massacres of the Triumvirate*, even if it does so by identifying not with the Triumvirs, but with the fate of those subject to the proscription and with the violent practice of the soldiers. That this identification with the victims of violence and with the criminal was self-conscious – and self-consciously political – on Bataille's part is evident from his use of a quotation from de Sade's political tract, 'One more effort, Frenchmen, if you would become republicans,' as the rallying cry for the *Acéphale* manifesto *The Sacred Conspiracy*:

1 Michel Leiris, 'Une peinture d'Antoine Caron,' *Documents* 7, December 1929, p. 354.
2 Eliphas Lévi, *Dogme et rituel de la haute magie*, Paris 1930, Vol. 2, pp. 235–238.
3 See Denis Crouzet, *La nuit de la Saint-Barthélemy: un rêve perdu de la renaissance*, Paris 1994, p. 241.
4 Cf. T. J. Clark, *Painting in Year 2, Farewell to an Idea: Episodes from a History of Modernism*, New Haven and London 1999, p. 47, and note his discussion of the 'sickness' of the people from the perspective of the Jacobins.

'An already old and corrupt nation, courageously shaking off the yoke of its monarchical government in order to adopt a republican one, can only maintain itself through many crimes; for it is already in crime, and if it wants to move from crime to virtue, in other words from a violent state to a peaceful one, it would fall into an inertia, of which its certain ruin would be the result.'[5]

Excerpts from: *Papers of Surrealism* Issue 7, 2007:
'The Use-Value of Documents'

Documents was a Surrealist art magazine edited and masterminded by Georges Bataille. Published in Paris from 1929 through 1930, it ran for 15 issues, each of which contained a wide range of original writing and photographs.
Documents was a direct challenge to 'mainstream' Surrealism as championed by André Breton, who in his Second Surrealist Manifesto of 1929 derided Bataille as '(professing) to wish only to consider in the world that which is vilest, most discouraging, and most corrupted.' The violent juxtapositions of pictures and text in *Documents* were intended to provide a darker and more primal alternative to what Bataille viewed as Breton's disingenuous and weak brand of Surrealist art.

5 Georges Bataille, 'The Obelisk,' in: Allan Stoekl (ed.), *Visions of Excess: Selected Writings (1927–1939)*, Minneapolis 1985, p. 178.

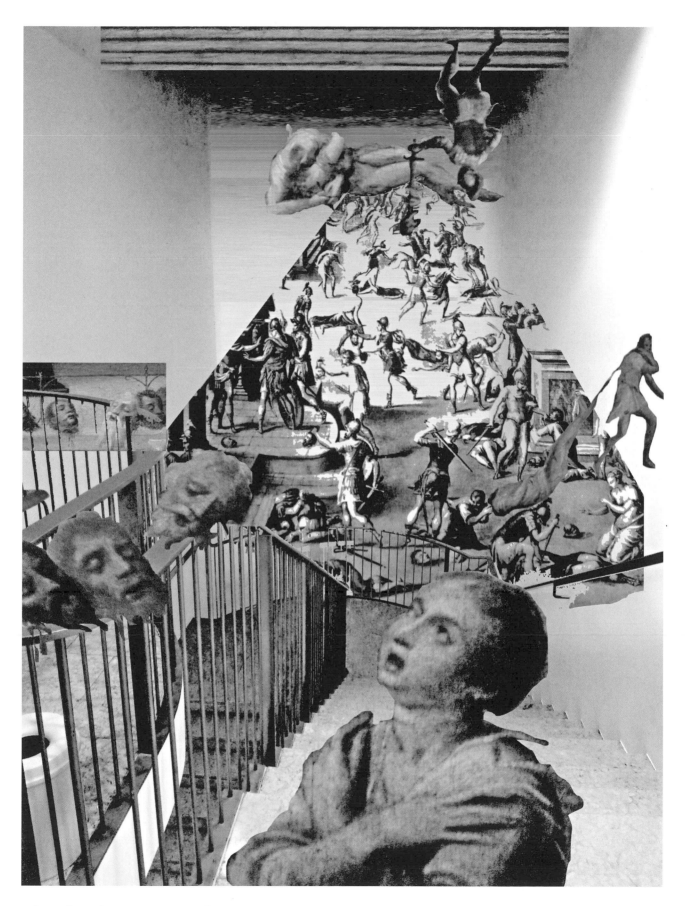

Frühe Installationsskizze, die den Treppenaufgang der Schirn und die Prozession des Massakers mit den Köpfen nach oben zeigt. / Early sketch of the installation showing the stairwell of the Schirn and the upward procession of the massacre with the heads.

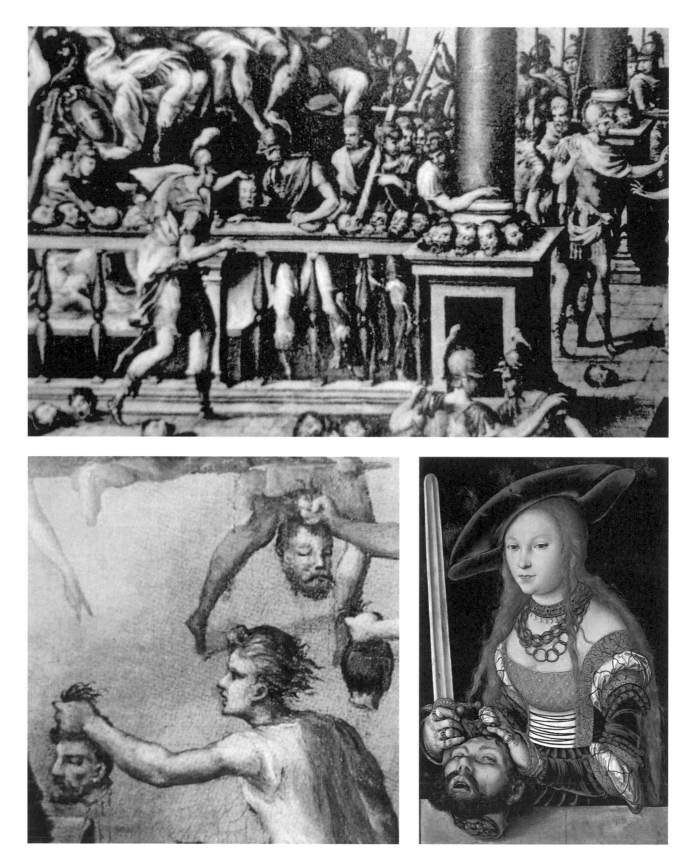

Oben und unten links: Detail aus: Antoine Caron, *Massaker des Triumvirats*, 1566. Die Köpfe der Senatoren, die Cäsar verraten hatten, werden für Aurei (römische Goldmünzen) eingetauscht. Unten rechts: Lucas Cranach, *Judith mit dem Haupt des Holofernes*, 1530. Holofernes Fleischeslust hat ihm das Leben und seinen Kopf gekostet. / Top and Bottom left: Detail: Antoine Caron, *Massacre Under the Triumvirate*, 1566. Heads of the senators who betrayed Caesar being exchanged for aurous (golden coins of the Roman empire). Bottom right: Lucas Cranach, *Judith with the Head of Holofernes*, 1530. Indulging his desire cost Holofernes his head.

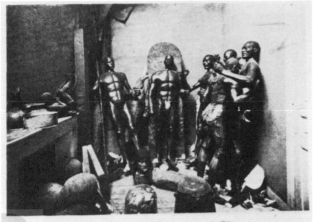

Greniers. Mannequins, débris et poussières (p. 278).

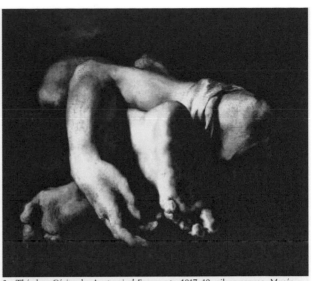

2 Théodore Géricault, *Anatomical Fragments*, 1817–19, oil on canvas. Musée Fabre, Montpellier.

Oben: Fotos aus *Documents*. Mitte und unten: Fotos aus *Cabinet des Médailles* an der *Bibliothèque nationale de France*, wo Georges Bataille 1924 als Bibliothekar eingestellt wurde. / Top: Photos from *Documents*, Middle and bottom: Photos from *Cabinet des Médailles* at the *Bibliothèque nationale de France* where George Bataille was appointed as a librarian in 1924.

Ingrid Pfeiffer im Gespräch mit et al.*

Ingrid Pfeiffer
Wie entstand die Idee, nicht – wie sonst meist üblich – als einzelne Künstler zu arbeiten, sondern sich zu einer Künstlergruppe zusammenzuschließen?

et al.*
Das Interesse an Individualität kommt immer aus dem Mund des Anderen. Wer tut was wann und wo, aber nur, wenn es um Anerkennung geht. Über diejenigen, die vergessen haben, einen alten Trick der Kunstwelt zur Kenntnis zu nehmen (Grenzen zu definieren und Erfolg zum eigentlichen Ziel der Kunst zu machen), kann man nicht sagen, sie würden Neuland betreten. Genau genommen sind wir auch nicht nur eine einzelne Künstlergruppe. Wir geben oft Dinnerpartys und Freunde kommen vorbei, wir essen und manchmal machen wir etwas zusammen. Mal tanzen wir und mal verlassen wir den Raum, nur um die Arbeit dann völlig zerstört wieder zu finden, wenn wir zurückkommen. Mit anderen Worten, ich glaube nicht, dass wir jemals individuelle Künstler gewesen sind, wenn ich das sagen darf.

IP
Was sind die Vorteile, aber auch die Nachteile einer solchen Arbeitsweise als Gruppe?

et al.*
Diese Frage sollte besser unbeantwortet bleiben. Kunstwerke haben einen Hang dazu, reaktionär zu sein gegenüber dem Moment und der Zeit, in der sie entstehen. Einer bestimmten Person erscheint es als ein ganz bestimmtes Ding. Es kommt ein wenig einer Manipulation gleich. So, als würdest du dich regelmäßig mit einer Frau zu einem Date treffen und sie würde immer nur dasselbe rote Kleid tragen. Und sie trägt es, weil sie weiß, dass jemand wie du sie gern darin sieht. Aber ziemlich bald werden die Verabredungen langweilig, weil niemand wirklich dort ist und das rote Kleid das Einzige ist, was zählt.

IP
Wo sehen Sie Ähnlichkeiten, aber auch Unterschiede zwischen ihrer 2010 in Frankfurt Sachsenhausen realisierten Arbeit *Haunted House* und der Installation EN PASSANT im Treppenhaus der Schirn Kunsthalle?

et al.*
Das *Haunted House* war Angst einflößend. Die Installation in der Schirn Kunsthalle ist dagegen doppelzüngig. Lassen Sie mich das erklären: In beiden Arbeiten wollten wir eine Art unausgesprochener Hierarchie umkehren, die in der Konzept-Kunst vorherrscht und die diese in ihrem Ausdruck reduziert. Wir jedoch lassen unsere Produktion gerne in alle Richtungen wuchern und ziehen es vor, den Betrachter so in einen Zustand der Katatonie oder Ekstase zu zwingen. Ist diese Reaktion auf unsere Arbeit zu anstrengend, so ist es uns ein Vergnügen in einem phlegmatischen Ton zu behaupten: »Es ging doch nur darum, ›camp‹ zu sein.«

IP
Was war die Grundidee für EN PASSANT und wie wurde im Laufe des Arbeitsprozesses diese theoretische Idee an die reale Situation angepasst?

et al.*
Nachdem wir eingeladen wurden, eine Arbeit zu machen, aber noch bevor wir mit der Arbeit begannen, berieten wir uns mit dem verstorbenen Schriftsteller und Numismatiker George Bataille. Es war sein Geist, der uns aufforderte, eine Arbeit zum Thema Symbolismus zu schaffen. »Ein Kopf kann auch ohne Körper schön sein, aber Goldmünzen werden niemals eine gute Pointe ersetzen können.« Das waren seine Worte. Wir haben unser Bestes gegeben, aber manchmal denke ich, wir haben versagt und stattdessen ist eine zeitgenössische Arbeit entstanden.

IP
Wie sehr und in welcher Form hat die Gedankenwelt des Surrealismus und die räumliche Nähe zur Ausstellung *Surreale Dinge* die Details von EN PASSANT beeinflusst?

et al.*
Der Titel spielt auf den Standort der Arbeit an – darauf, dass es sich in einem Treppenhaus befindet, durch das man zu einer Ausstellung surrealistischer Skulpturen gelangt. Wir suchten nach einem Weg, den Surrealismus zu verstehen, ohne dabei unsere Arbeit als surrealistisch zu kennzeichnen. Im Schach gibt es die en passant-Regel, die erst spät in der Geschichte dieses Spiels eingeführt wurde. Dabei zieht ein Bauer zur Vermeidung eines Konflikts am gegnerischen Bauern vorbei und zwar beim ersten Zug gleich um einen Doppelschritt anstatt nur einen Schritt. In dieser besonderen Situation kann der zweite Spieler den gegnerischen Bauern diagonal schlagen, also schräg in die Bahn dieses Bauern ziehen – eine kurzfristige Kampfhandlung, aber nichtsdestotrotz real, weil der Bauer des ersten Spielers daraufhin das Brett verlassen muss.

IP
Glauben Sie, dass die Arbeit an EN PASSANT Ihre zukünftige theoretische und praktische Arbeit beeinflussen wird? Ist das grundsätzlich ein Weg, den Sie einzeln oder wiederum als Gruppe weiter verfolgen wollen?

et al.*
Ganz bestimmt werden wir diese Arbeit noch einmal wiederholen.

Ingrid Pfeiffer in conversation with et al.*

Ingrid Pfeiffer
How did you get the idea of forming an artists group – as opposed to working as individual artists as you usually do?

et al.*
Individuality as a concern is always in the other person's mouth. Who did what when and where, but only when there is credit due. A few people who have forgotten to notice an old trick in the art world (ie to affirm boundaries and make success the goal of art) can't really be said to be breaking any new ground. In fact we are not specifically a single artist group either. We have a number of dinner parties and sometimes friends come and make something with us. At times we dance, and other times we leave the room only to find that when we return all of the work is destroyed. In other words I don't think that we have ever been individual artists if you will permit me to say.

IP
What are the advantages and disadvantages of working as a group?

et al.*
This is a question that is better left unanswered. Art work has a drive to be reactionary in its time. To appear as one thing to one person. Its then a bit like manipulation. Kind of like going on a date with some one and they only wear the same red dress. And they wear it because they know that somebody like you likes them in it. Pretty soon the dates get boring because no one's there and the red dress is all that's important.

IP
What are the similarities, and what are the differences between your work created in 2010 in Frankfurt Sachsenhausen *Haunted House* and the installation EN PASSANT in the stairs of Schirn Kunsthalle?

et al.*
Well the *Haunted House* we made was scary. The installation in the Schirn was devious. Let me explain, the intention in both pieces was to work in a way that inverts a sort of silent hierarchy that exists in concept based art work – which it dominates by being reserved in its meanings. We are happier to proliferate. And to force a viewer into a state of catatonia or ecstasy. Or, if these reactions seem too exhausting its our pleasure to fall back into an inflected tone, declaring, "it was all only about being campy."

IP
What was the fundamental idea for EN PASSANT, and in what way was this theoretical concept adapted for the actual situation during the working process?

et al.*
After we were invited to make an artwork, but before we began we communed with the dead writer and numismatist George Bataille. It was his spirit that asked us to make a work about symbolism. "That a head could be beautiful without a body, but that golden coins will never replace a good punchline." This is what he told us. We did our best, but sometimes I think that we failed, and that instead we made a work of contemporary art.

IP
To what extent have the notions of surrealism and the proximity to the exhibition SURREAL OBJECTS influenced specific aspects of EN PASSANT?

et al.*
Ah, well the title is a reference to the location of the piece. That it is in a stairway that precedes an exhibition of Surrealist sculptures. We were looking at a way to understand Surrealism without branding our work as Surrealist. In chess there is an en passant rule, invented late on in the history of the game, where by a pawn, attempting to avoid conflict, passes the other player's pawn on its first move two squares instead of one. In this specific situation the opponent of the first player can take the pawn diagonally, cutting across the previous pawn's path. An ephemeral engagement but no less real, as the first player's pawn leaves the board.

IP
Do you expect your work on EN PASSANT to influence your future practice? In principle, is this a path you might want to pursue further, individually or as a group?

et al.*
Certainly. We will make this work again.

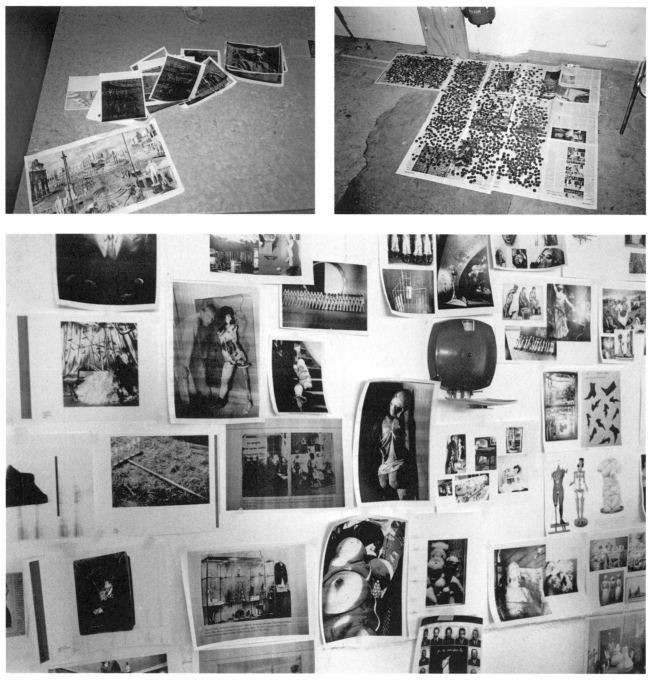
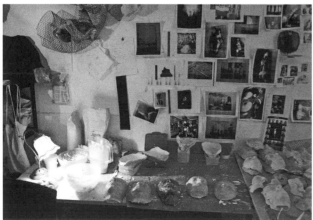
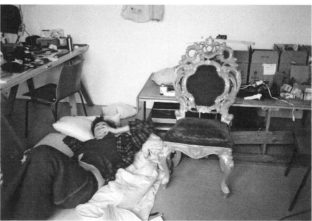

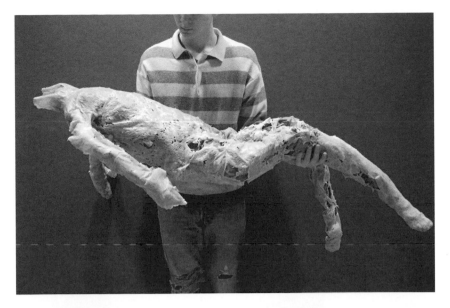

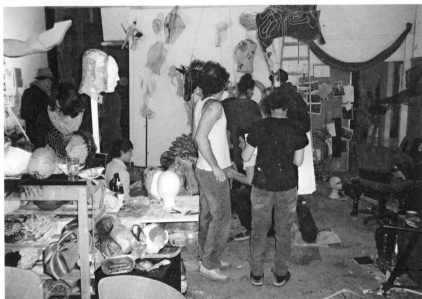

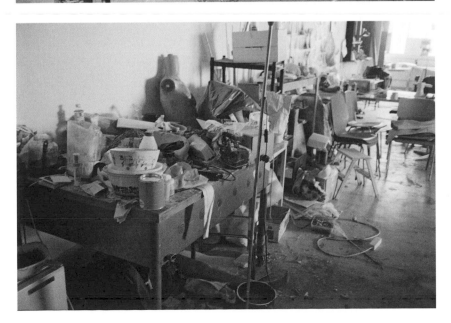

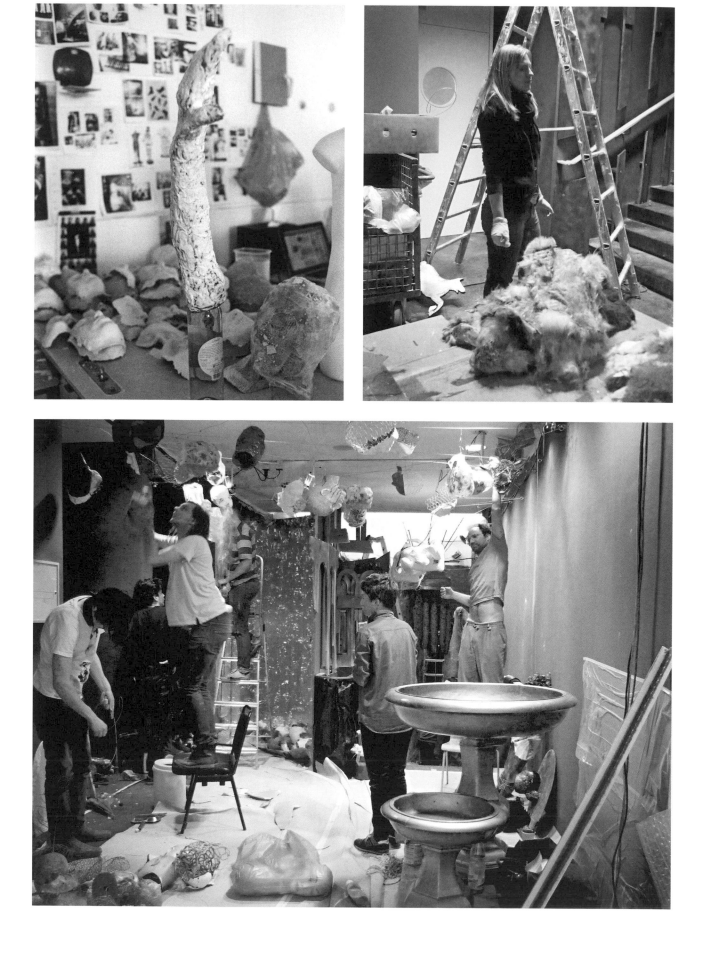

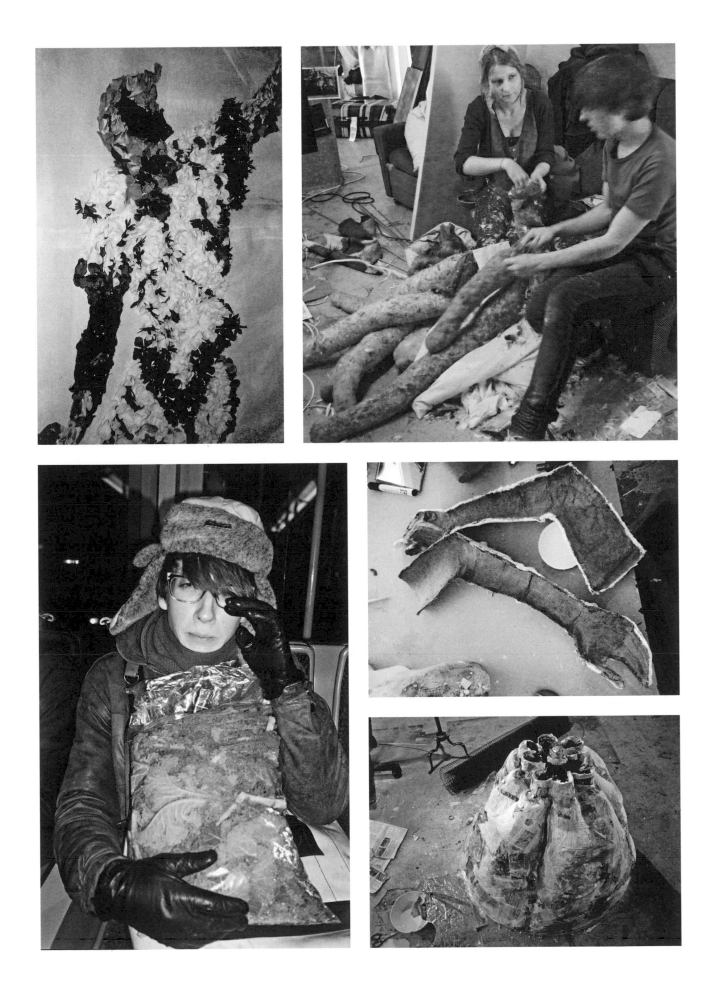

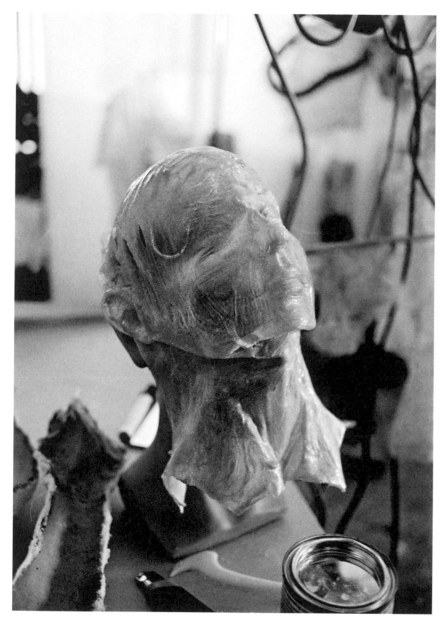
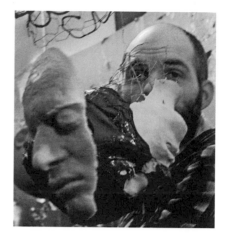
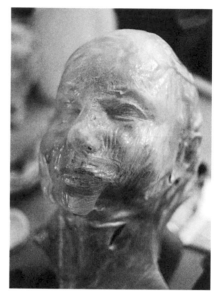
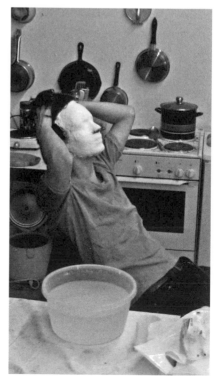
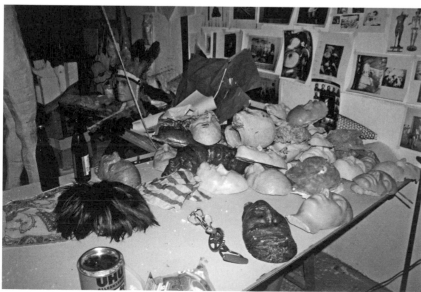

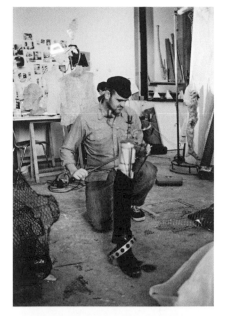
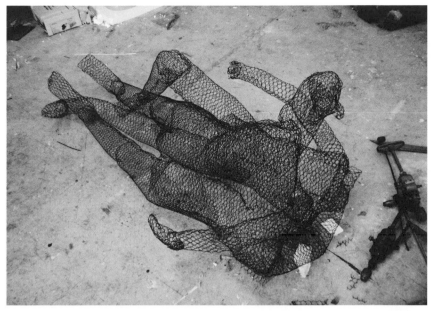
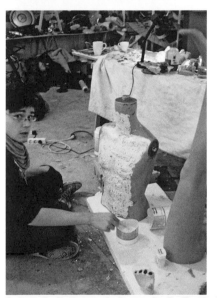
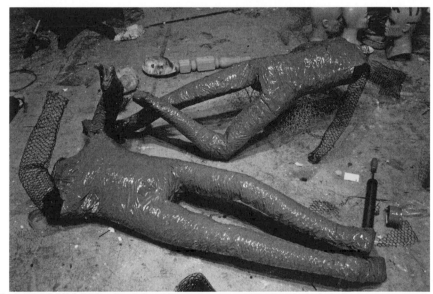
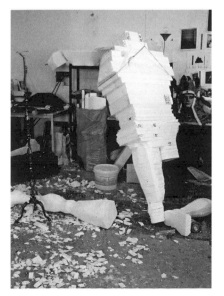
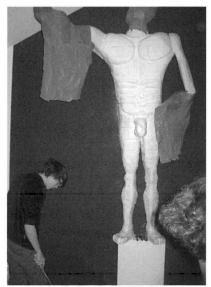

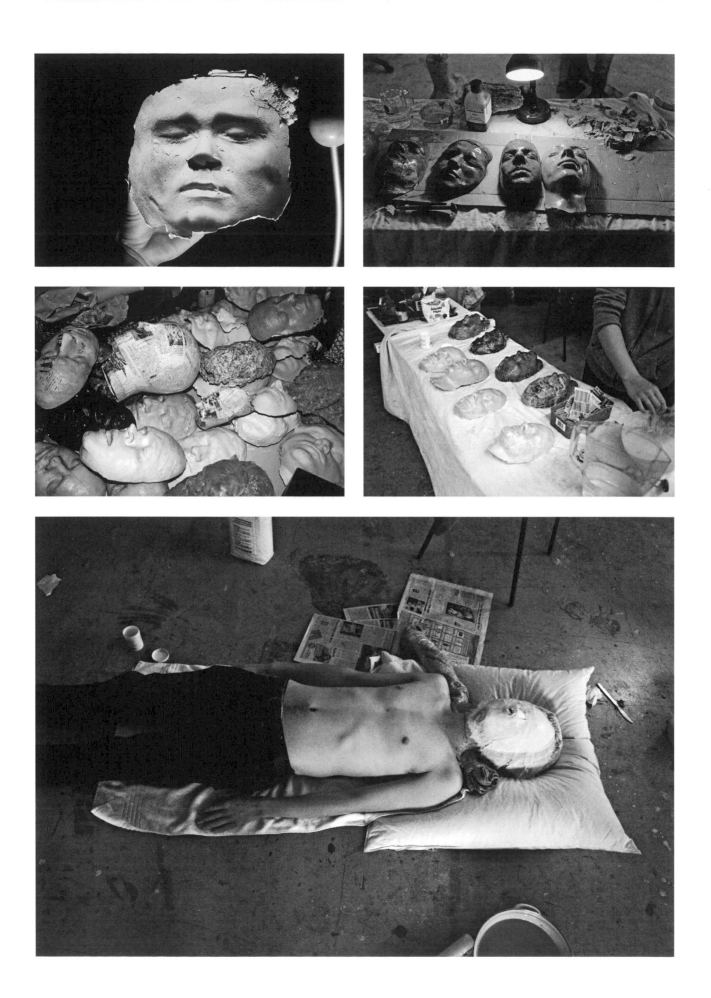

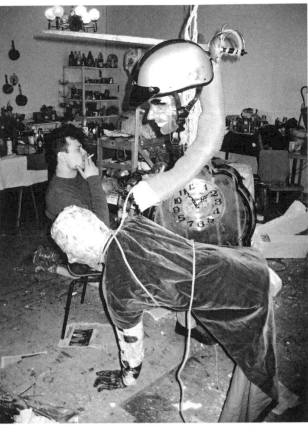

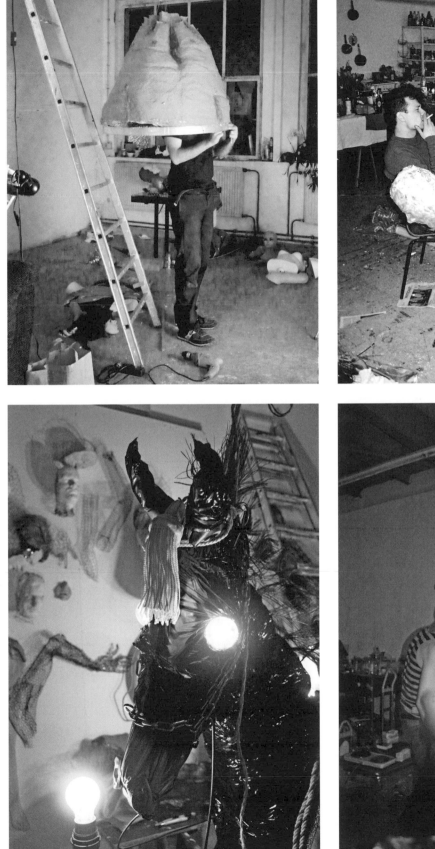

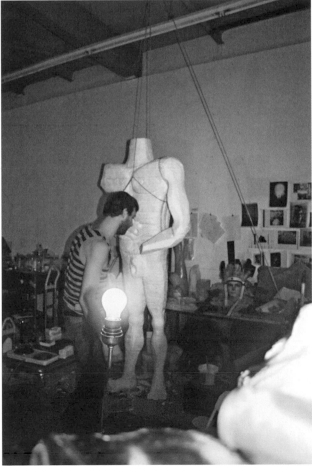

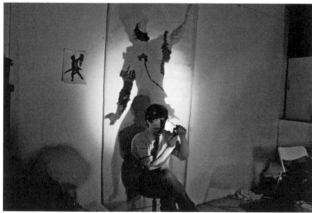

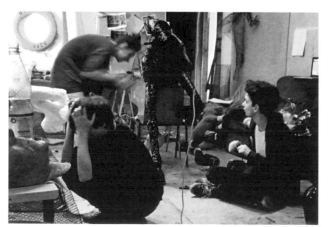

Biografie / Biography

et al.*

* Andrea Bellu, Matei Bellu, Anna Berger, Alfred Boman, Pierre de Brun, James Cooper, Zuzanna Czebatul, Zac Dempster, Jorma Foth, Augustin Greneche, Karl Gustav, Margarethe Kollmer, Anne-Sophie Lohmann, Martin Martinsen, Luzie Meyer, Jonas Mies, Jonathan Penca, Yasmine Perkins, W. Wendell Seitz, Ernst Skoog, John Skoog, Nicholas Vargelis, Ragunath Vasudenvan, Fredrik Wallberg, Zoe Wright, Veronika Zhizhchenko

Die Künstlerinnen und Künstler leben und arbeiten in / The artists live and work in the USA., Schweiz / Switzerland, Schweden / Sweden, Deutschland / Germany, Frankreich / France, Belgien / Belgium, Österreich / Austria

Ausbildung (Auswahl) / Selected education

Université de Paris VIII, Paris
Staatliche Hochschule für Musik, Freiburg im Breisgau
Staatliche Hochschule für Bildende Künste, Städelschule, Frankfurt am Main
Royal Academy of Music, Stockholm
Portland State University, Portland
Malmö Art Academy, Malmö
Hochschule für Bildende Künste Braunschweig, Braunschweig
Emerson College, Boston
l'École Nationale Supérieure d'Arts Paris-Cergy, Paris
Cooper Union, School of Art, New York City

Werke/Projekte/Ausstellungen / Selected works/projects/exhibitions

2011

ac a
 e p ss nt
 n l , Schirn Kunsthalle, Frankfurt am Main
Bergmanveckan, Fårö
Flea Market for An Art School (When Something's Good It's Always Good), l'Ecole Nationale Supérieure d'arts Paris-Cergy, Paris
Im Wettbewerb für / in competition for Startsladden, Gothenburg International Film Festival, Göteborg / Gothenburg
The Impossibility of an Infinite Light Bulb Utopia, Bibliothèque Kandinsky, Le Centre Pompidou, Paris

2010

An evening with the Archive, Deutsches Film Institut, Frankfurt am Main
Art, Criticism, and Its Markets, mit / with Anastasiya Osipova,16 Beaver, New York City
e.p.i.c., mit / with Bradley Eros, Migrating Forms, Anthology Film Archives, New York City
Haunted House, Kleine Rittergasse, Alt-Sachsenhausen, Frankfurt am Main
Även denna plats ett vittne bär, Övedskloster

2009

Fever of Unknown Origin – An Incorrigible Opera, Basso, Berlin
Livet med det okända, Galleri Koh-i-Noor, Kopenhagen / Copenhagen
Penny Parade, mit / with Arto Lindsay, Haus der Kulturen der Welt, Berlin
Soleil, prends garde á toi!, Bockenheimer Depot, Frankfurt am Main
The Brakhage Lectures, Frankfurt am Main
The Temporary Autonomous Vegan Zone, Université de Paris VIII, Saint Denis, Paris

2008

A-political exhibition, mit / with Erik Berglin, T.I.C.A. Tirana
 Institute of Contemporary Art, Tirana

Being Here is Better than Wishing We'd Stayed, mit / with
 Miss Rockaway Armada, Massachusetts Museum for
 Contemporary Art, North Adams, Massachusetts

Heartland, mit / with Miss Rockaway Armada, Vann Abba
 Museum's Eindhoven, Eindhoven

In the absence of Glenn Gould, Ludlow 38 / Goethe Institute,
 New York City

Lebenslust, Städelmuseum und / and Galerie Raum 121,
 Frankfurt am Main

Velib, 18:e Arrondissement, Paris

2007

PS1 Contemporary Art Center, Long Island City,
 New York City

Douser (Dowser), Monkey Town, New York City

Diese Publikation erscheint anlässlich der
Installation zur Ausstellung *Surreale Dinge* /
This catalogue is published in conjunction with
the installation to the exhibition *Surreal Objects*

et al.* EN PASSANT

Schirn Kunsthalle Frankfurt
11. Februar – 29. Mai 2011
February 11 – May 29, 2011

Katalog / Catalogue

Herausgeber / Editors
 Ingrid Pfeiffer, Max Hollein
Redaktion / Coediting
 Ingrid Pfeiffer
Katalogmanagement / Catalog management
 Tanja Kemmer, Simone Krämer
Übersetzungen / Translations
 Susie Hondl
 (Deutsch–Englisch / German–English)
 Heinrich Koop
 (Englisch–Deutsch / English–German)
Fotos / Photographs
 et al.*
 David Skoog
*Gestaltung und Produktion / Graphic design
and production*
 Gunnar Musan
Lithografie / Separations
 Reproline Mediateam, München
Druck und Bindung / Printing and binding
 AZ Druck und Datentechnik, Kempten
Schrift / Typeface
 Foundry Sans

Printed in Germany

Erschienen im / Published by
 Hirmer Verlag GmbH
 Nymphenburger Str. 84
 80636 München
 www.hirmerverlag.de
 Tel. +49 / 89 / 12 15 16 0

*Internationaler Vertrieb / International
Distribution*
 Thomas Heneage Art Books,
 42 Duke Street, St. James,
 GB – London SW1Y 6DJ,
 Tel. +44 / 171 / 930 92 23

 Art Stock Books ltd. & Co KG,
 213 West Main Street,
 USA – Barrington, Il 60010,
 Tel. +1 / 847 / 318 65 30

Die Deutsche Nationalbibliothek verzeichnet
diese Publikation in der Deutschen National-
bibliografie; detaillierte bibliografische Daten
sind im Internet über http://dnb.d-nb.de abrufbar.

© 2011 Schirn Kunsthalle Frankfurt,
Hirmer Verlag GmbH, München, Autoren
und Künstler / Authors and artists

ISBN 978-3-7774-4431-4

Ausstellung / Exhibition

Direktor / Director
 Max Hollein
Kurator / Curator
 Ingrid Pfeiffer
Assistenz / Assistant
 Lisa Beißwanger
Ausstellungsleitung / Head of exhibitions
 Esther Schlicht
Technische Leitung / Technical services
 Ronald Kammer, Christian Teltz
Presse / Press
 Dorothea Apovnik, Markus Farr,
 Giannina Lisitano, Miriam Loy
Online-Redaktion / Online editing
 Fabian Famulok
Marketing
 Inka Drögemüller, Maximilian Engelmann,
 Luise Bachmann
Grafikdesign / Graphic design
 Heike Stumpf
Pädagogik / Education
 Chantal Eschenfelder, Simone Boscheinen,
 Irmi Rauber, Katharina Bühler, Laura Heeg
Verwaltung / Administration
 Klaus Burgold, Katja Weber, Tanja Stahl
*Persönliche Referentin des Direktors /
Personal assistant to the director*
 Katharina Simon
Teamassistentin / Team assistant
 Daniela Schmidt
*Leitung Gebäudereinigung / Supervision
cleaning*
 Rosaria La Tona
Empfang / Reception
 Josef Härig, Vilizara Antalavicheva